Martí Guixé

Transition Menu

reviewing creative gastronomy

The Place of Food Design
Octavi Rofes

Martí Guixé understands *Food Design* as being a constitutive movement, as the opening up of a field of action which displaces assumptions of gastronomy, such as eating together, as well as those of design. Here he creates a fictional setting for the representation of a transitional moment which underlines the strength of this displacement. How can we determine Food Design's role within the set of fields that define the social body?

In the third volume of *Spheres*, the philosopher Peter Sloterdijk defines the different dimensions of the world, using human factors as variables. Upon these intelligent platforms that make up the human island, the kitchen is an essential instrument for the "transference of interiors", located in the area of "aromasphere", the space which generates a sense of belonging. It is habit and tradition which make gastronomy from cuisine, stabilising the results and, through a series of repetitions and prohibitions, setting the standard of comfort. This change of dimension means a change of scale in which we go from the family to the homeland, and its taste markers of identity. From the opposite side, that of renewal, the specialisation of work involves the social production of expert artisans. Reformative proposals of shapes, tastes and textures of creative cuisine emerge from this circle. The interconnection between domestic cooking, local tradition and specialist work form the integrated circuit of the institutional system of gastronomy. Food Design is found outside of its limits.

Food Design takes from design the ability to create worlds as anticipatory projections which go beyond the current state of affairs. In this sense, it replaces debate and deliberation. Their results are prostheses of new agreements where cooking, running temperatures, the accepted spiciness threshold, or the iconicity of presentation are absent. Instead, the ability emerges to generate imaginative horizons where home comforts, tradition and identity are questioned by the social function of food.

Martí Guixé intende il *Food Design* come gesto costitutivo, l'apertura di un campo d'azione che ridefinisce tanto i presupposti della gastronomia quanto quelli della convivialità, ma anche del design. L'autore ricrea qui un ambiente di finzione che permette di rappresentare un momento di transizione che segna le linee di forza di questo dislocamento. Come situare il ruolo del Food Design nel complesso degli ambiti che definiscono il corpo sociale?

Il filosofo Peter Sloterdijk, nel terzo volume di *Sfere*, definisce le diverse dimensioni del mondo assumendo i fattori umani come variabili. Tra queste piattaforme intelligenti che costituiscono l'isola umana, la cucina diventa uno strumento essenziale per il "trasferimento delle interiorità", situata nell'ambito della "sfera aromatica", lo spazio generatore del sentimento di appartenenza. Sono l'abito e la tradizione che trasformano la cucina in gastronomia, stabilizzando i risultati e, attraverso una catena di ripetizioni e di divieti, fissando lo standard del confort. Questo cambiamento di dimensione suppone, di fatto, una variazione di scala, in cui dalla famiglia passiamo alla patria e ai suoi marcatori gustativi dell'identità. Dal lato opposto, quello del rinnovamento, la specializzazione del lavoro comporta la produzione sociale di artigiani virtuosi. È da questo circolo di esperti che emergono le proposte che rinnovano forma, gusti e consistenza della cucina creativa. L'interconnessione tra la cucina domestica, la tradizione locale e il lavoro specializzato costituisce il circuito integrato del sistema istituzionale della gastronomia. È al di fuori dei suoi limiti che si trova il Food Design.

Il Food Design prende dal design la capacità di creare dei mondi come proiezione predittiva, oltre lo stato attuale delle cose. Occupa in questo senso il luogo del dibattito e della deliberazione. I suoi risultati sono le protesi di nuovi consensi in cui sono in gioco non tanto la cottura, la temperatura di servizio, la soglia di tolleranza del piccante o l'iconicità della presentazione, quanto piuttosto la capacità di generare orizzonti immaginativi, dal momento che la casa, il confort, la tradizione e l'identità possono essere messe in discussione grazie alla funzione sociale del cibo.

Designing a Menu
Martí Guixé

In March 2012, I was contacted by Stephane Carpinelli who, as production designer for a film, proposed the following to me.

A film is being made about a three-star Michelin restaurant preparing its last meal due to its imminent closure, and a comedy unfolds from this fact. My job in the film would be to design the menu for the last meal in the world's best restaurant .

Working from this fact, and from analysing in a fictional way, I set up a series of conceptual criteria: why is it the best restaurant in the world? Why is it closing? What geo-political and geographic criteria does it work with? I created a conceptual basis for a fictional chef and a menu.

In my conceptual basis lies the evolution of gastronomy since the late 80s, and (in my opinion) from a political and social analysis, the contemporaneous beginnings of Food Design. In my theory, the restaurant closed because the cook saw no sense in gastronomy, and wanted to begin working on Food Design projects. The resulting menu represents this idea, as well as expected changes, and gestures of gastronomic decadence. Elements of parody are also present as a consequence of logical scepticism, and a rejection of the context.

For a variety of reasons, my participation on the film was discontinued.

In January 2013, accepting an invitation to participate in a group exhibition at the Mart (Museum of Modern and Contemporary Art) of Trento and Rovereto, I recovered the material I had and continued the project, extending it, and together with Stephane Carpinelli and Inga Knölke, closing it in an expository format, and with this book.

Nel marzo 2012 mi contatta Stephane Carpinelli e, nella veste di production designer di un film, mi propone il seguente incarico: si sta realizzando un film in cui si racconta la storia di un ristorante tre stelle Michelin che allestisce la sua ultima cena perché chiude i battenti, e da qui si sviluppa una commedia. Il mio lavoro nel film consisterà nel disegnare il menu del miglior ristorante del mondo per la sua ultima cena.

A partire da questo fatto e analizzando la sceneggiatura, elaboro una serie di criteri concettuali – perché è il migliore ristorante del mondo, perché chiude e secondo quali criteri geopolitici e geografici opera – e creo una struttura concettuale per la parte della cuoca e per il menu.

Nella mia struttura concettuale si cela l'evoluzione della gastronomia a partire dalla fine degli anni Ottanta che, secondo il mio criterio e partendo da un'analisi politica e sociale, coincide con l'inizio del Food Design. Nella mia interpretazione, il ristorante chiude perché la cuoca non trova più un senso nella gastronomia e desidera dare avvio a progetti nel Food Design. In questo menu di congedo sono presenti tanto l'idea di un cambiamento imminente e l'espressione di una decadenza gastronomica quanto elementi di parodia, come conseguenza dell'ovvio scetticismo e del rifiuto di tale realtà.

Per una serie di ragioni, la mia collaborazione con il film non prosegue.

Nel gennaio 2013, in occasione di un invito a partecipare a un'esposizione collettiva presso il Mart – Museo di arte moderna e contemporanea di Trento e Rovereto, recupero gli schizzi e continuo il progetto per estenderlo e, insieme a Stephane Carpinelli e Inga Knölke, racchiuderlo in un formato espositivo e in questo libro.

Fiction Bites

Stephane Carpinelli

I did not want a purely formal approach to the menu, nor to the space. I thought that an ideology was more necessary than a meal, a statement for cookery, a solid, profound thought for a comedy.

Ideology is also edible.

Amidst the broken promises of the future, nutrition appears. Certain realities bend but don't break; they resist, they continue.

Food Design is the next step.

But even fiction, for the sake of realism, is not entirely converted, and Food Design comes back to the territories of thought, ready for new forays into another reality.

Non cercavo un approccio puramente formale né al menu né allo spazio, ritenevo necessaria un'ideologia più che un cibo, uno "statement" per la cucina, un pensiero solido e profondo per una commedia.

Anche l'ideologia è commestibile.

Tra le promesse irrealizzate del futuro c'è l'alimentazione. Certe realtà si piegano ma non si spezzano, resistono, durano.

Il Food Design è il passo successivo.

Ma la finzione stessa, alla ricerca del realismo, non si lascia pienamente convertire e il Food Design ritorna nei territori del pensiero, pronto per nuove incursioni nell'altra realtà.

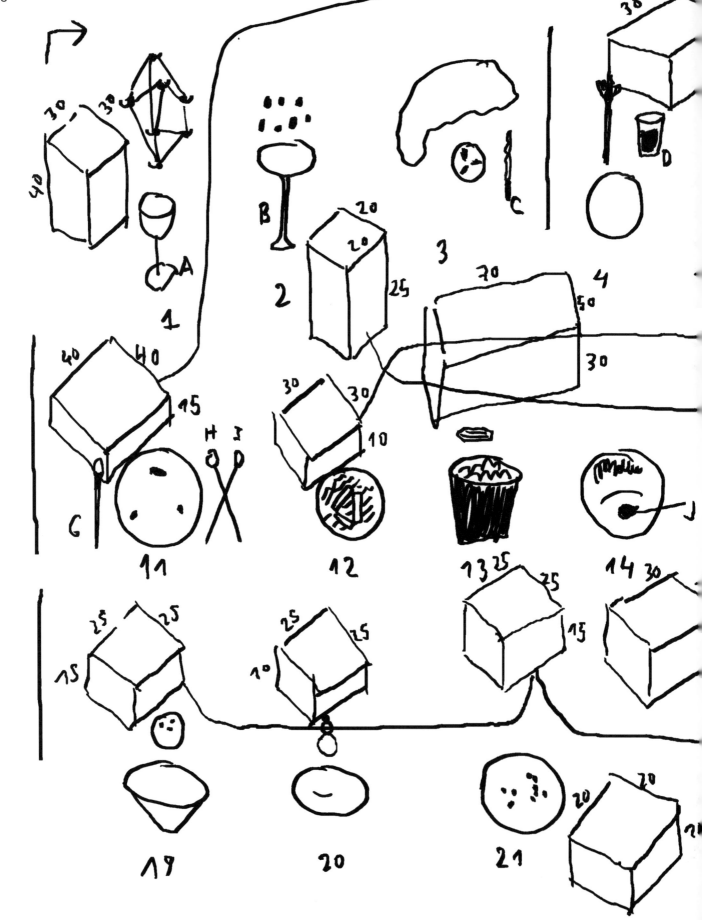

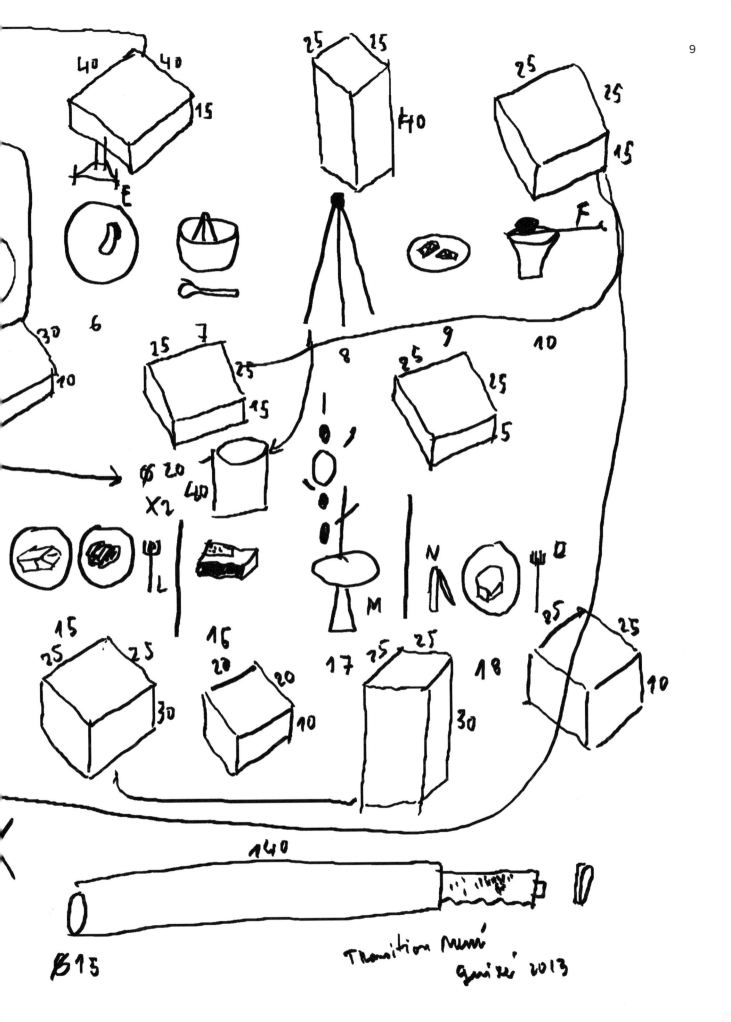

9

40 40
 15

25 25
 40

25
 25
 15

E

6
30

15 7
 25
 15

8 9 10

25
 25
 5

Ø 20
X2 40

L

M

N D

17 25 25 18
 30

15
25 25
 30

15
20 20
 10

25
25 25
 10

140

B15

Transition Menu
Guizé 2013

Transition Menu Martí Guixé

Transition Menu
Martí Guixé

1

Character Contextualization

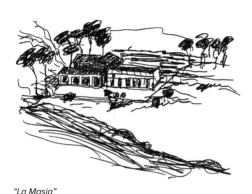

"La Masia"

Last day in "La Masia"

The fictional scenario is built around the fact that, in the best restaurants, you have to book well in advance. This means that these reservations are very insecure, reservation management is one of the critical points of this type of gastronomy.

The fact that the reservations had been made months in advance, and the coincidence that this is the restaurant's last service, create a dual tension. On one hand, there are several characters that have undergone a change of personal circumstances over these months, but they go along to their reservation because it is so special, it being the restaurant's last meal before closure. The plot unfolds on this basis, and it is synchronized with the rhythm at which the dishes are served.

The restaurant, known as "La Masia" like the famous Joan Miró farmhouse, is a prototypical restaurant from the Empordà region of the Catalan Costa Brava. The closing of the restaurant takes place on the last day of summer.

Mar López, 39 years old

For the purposes of this story the chef is called Mar López, and she is of Afro-Catalan origin, which influences the type of cuisine, ingredients, and preparation, even if she has an academic background in cooking and gastronomy.

A timeline and a possible fictional CV is constructed, with the intention of creating an environment to better define the culinary profile and character of the chef, which starts in the mid 90s and ends in 2013, envisioning the chef's future and why she closes her restaurant.

Ultimo giorno a "La Masia"

Il contesto si definisce a partire dal fatto che nei ristoranti più esclusivi è necessario prenotare con largo anticipo, ragione per cui tali prenotazioni si rivelano altamente instabili e la loro gestione risulta uno dei punti critici di questo tipo di gastronomia.

Il fatto che le prenotazioni siano state riservate con mesi di anticipo e coincidano con l'ultima sera di apertura del ristorante crea una doppia tensione: nonostante diversi personaggi negli ultimi mesi abbiano subìto un mutamento della propria condizione, si presentano comunque a un appuntamento così speciale come l'ultima cena. Su questa base si definisce la trama, il cui sviluppo si muove a tempo con il ritmo di presentazione delle portate del menu.

Il ristorante, chiamato "La Masia", come la famosa cascina di Joan Miró, è paradigmatico della regione della Empordà nella Costa Brava Catalana. La sua chiusura avviene nell'ultimo giorno d'estate.

Mar López, 39 anni

Il personaggio della cuoca si chiama Mar López ed è di origini afro-catalane, elemento che influenza il tipo di cucina, gli ingredienti e i modi di preparazione, pur avendo un background accademico in cucina e gastronomia.

Nell'intenzione di creare un ambiente che permettesse di definire meglio un profilo culinario e il personaggio della chef, ho tracciato un quadro cronologico e un possibile curriculum fittizio che si sviluppa dalla metà degli anni novanta e termina nel 2013, anticipando il futuro della cuoca e il motivo della chiusura del ristorante.

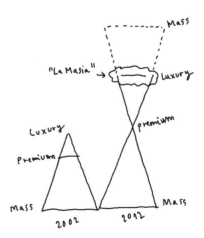

The new luxury.
Il nuovo lusso.

This could be Mar López's bio.
Il curriculum di Mar López potrebbe essere il seguente.

Mar López

1994	Malabo, Equatorial Guinea
1995	Returns to Barcelona
1996	Settles in Barcelona and prepares to open a restaurant
1997	Opens "La Masia" in Empordà
1998	Cooks simple food with a sophisticated edge
1999	❀Awarded 1 Michelin star
2000	❀
2001	❀Works with more technical items
2002	❀❀Awarded 2 Michelin stars
2003	❀❀Introduces elements of fusion and proto-Catalan cuisine
2004	❀❀❀Becomes a media star, awarded 3 Michelin stars
2005	❀❀❀Makes more tapas and becomes acquainted with Food Design
2006	❀❀❀Becomes more anthropological and political
2007	❀❀❀
2008	❀❀❀
2009	❀❀❀Becomes more conceptual, multidimensional and straightforward
2010	❀❀❀
2011	❀❀❀
2012	Closes the restaurant
2013	Food designer

This bio configures a sequence:
Menus -> Gastronomy -> Tapas -> Food Design

This sequence could be defined more accurately by stating that in 1999, there was a "deconstructivist" approach to food, a consequence of a trend that had been promoted by this name by local food journalism, which created a following among chefs. This is based on classic, popular dishes that are reworked and presented in a format that differs from the norm; sometimes it is given a name that emphasizes the paradox of these actions. The technology used by Mar to make these creations inevitably leads to molecular cuisine in, approximately, 2001. Using very specific, and often ad hoc, technology, she turned to a more elaborate cooking technique where the technique itself is the focus, and she no longer needed to use the "deconstructivist" concept as a gadget. She constructed new recipes using technical and scientific knowledge, thanks to advisers and consultants, and built and manipulated instruments and machinery to do so. As a result of this more technical cooking, the physical size of the dishes was reduced, but their number increased.

The journey leads to gastronomy design in 2003, in the sense that it takes a process of analysis and action to design menus with themes or a sense of the whole, yet still closely tied to the ingredients and the process. She began working with proto-Catalan materials and flavours, and mixed them with specific global trends, which resulted in her being awarded 3 Michelin stars in 2004, gaining media notoriety at a time when gastronomy became very popular. Between 2005 and 2006, she finally reached the gastronomic project, and discovered many more areas, not just limited to flavours, textures and processes. She began to involve sociopolitical, geo-social, esoteric, circumstantial, and anthropological elements, as well as farce and parody, as fundamental aspects that are critical to her culinary environment. By the time she closes the restaurant, she moves towards Food Design, the logical next step in her evolution.

The concept of Mar López's cooking at its final stage, just before the restaurant closes, is already surpassing the standards of gastronomy. It is a kitchen with many more levels, it's more abstract and esoteric, less technical and much more political. In this context, she creates this final menu before closing the restaurant with an idea of the transition between the end of a period of more than 15 years at the restaurant, and a new way of working with food through the design project: Food Design.

Tale quadro configura una sequenza:
Menu -> Gastronomia -> Tapas -> Food Design

Nel definire tale sequenza in maniera sempre più precisa, potremmo affermare che nel 1999 ha luogo un avvicinamento al cosiddetto "decostruttivismo", in parte come conseguenza di una tendenza diffusa con questa definizione dal giornalismo gastronomico locale e che trova accoliti tra gli chef. Questa si basa su piatti classici, più o meno popolari, rielaborati e presentati in un formato diverso da quello usuale; talvolta, questa strategia è accompagnata da un nome che sottolinea il paradosso di azioni del genere. La tecnologia utilizzata da Mar per sviluppare queste creazioni la conduce inevitabilmente alla cucina molecolare, più o meno nel 2001. Servendosi di una tecnologia assolutamente dedicata, talvolta *ad hoc*, imprime una svolta a una cucina più elaborata, in cui la tecnica è centrale, e che rende superfluo l'utilizzo del concetto di "decostruzione" come gadget. Mar elabora nuove ricette utilizzando tali conoscenze specifiche e scientifiche, con l'aiuto di consiglieri e consulenti, e costruisce e modifica strumenti e macchinari per farlo. Anche a causa di tale cucina più tecnica, riduce infine le dimensioni fisiche dei piatti e ne incrementa il numero.

Il percorso seguìto la conduce nel 2003 al design gastronomico, nel senso che impiega un processo di analisi e azione per progettare menu tematici o con un significato d'insieme, ma ancora molto vincolati agli ingredienti e alla loro elaborazione. Inizia a lavorare con sapori e materiali proto-catalani e li fonde con tendenze globali specifiche, idea che le permette di ottenere tre stelle Michelin nel 2004 e raggiungere una certa notorietà nei media, in un momento in cui la gastronomia diventa molto popolare. Tra il 2005 e il 2006 giunge infine alla progettazione gastronomica, aprendo e scoprendo molte nuove aree e, non limitandosi esclusivamente a sapori, consistenze e processi di elaborazione, inizia a inserire nel progetto elementi politico-sociali, geosociali, esoterici, contestuali e antropologici, tra farsa e parodia, come fondamentali elementi di critica al contesto gastronomico circostante. Al momento della chiusura, intraprendere la direzione del Food Design è la conseguenza logica di tale evoluzione.

Il concetto di Cucina di Mar López nella sua tappa conclusiva, appena prima della chiusura del ristorante, si è già sufficientemente allontanato dallo standard della gastronomia: è una cucina dai molti livelli, più astratta ed esoterica, meno tecnica e molto più politica. In tale contesto Mar concepisce un menu per la cena di chiusura in cui si può ravvisare un'idea di transizione, tra la conclusione di una tappa durata oltre quindici anni in un ristorante e una nuova maniera di trattare l'alimentazione attraverso il concetto di design: il Food Design.

2
Gastronomy to Food Design

We are witnessing the disappearance of most physical objects whose functions are being replaced by digital applications, both in the workplace, and in social or personal life. As a result, food, that essential physical element, is continuously revalued and gains a value that goes beyond the nutritional, a value of personal affirmation.

As such, gastronomy has become popular in recent years, currently occupying a large media space, based on reality shows, but it also receives general attention that is linked more to an experiential and social idea.
If in the 70s the architect was a celebrity, the designer in the 80s, and the DJ in the 90s, the figure that has grabbed media attention in the 2000s has been the chef.

This is a chef who has evolved the idea of what makes a good restaurant, a type of restaurant that provides a taste experience, and finally, and more or less successfully, an overall experience, depending on the chef, the context, and the restaurant. And he or she is always backed by famous, and not too impartial, gourmet guides, and by food journalism and its followers.

This type of cuisine is perceived as elitist, and it is contextualized globally as being luxurious. It is very conservative; it is not in search of nutrition but emotion, and it doesn't create, nor expect, any lifestyle changes. It is always found in the context of restaurants. It was in the 90s that this conservative gastronomy began looking for new ways, seeking authenticity, and creative cuisine emerged.

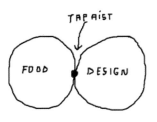

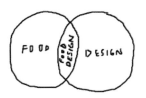

"Tapaist" as a catalyst of "Food Design".
"Tapaist" come catalizzatore del "Food Design".

Stiamo vivendo la scomparsa della maggior parte degli oggetti materiali, le cui funzioni sono ormai sostituite da applicazioni digitali, tanto nella vita lavorativa quanto in quella sociale o personale. Di conseguenza il cibo, l'elemento fisico indispensabile, si rivaluta continuamente e acquisisce un valore che va ben oltre quello nutritivo: un valore di autoaffermazione personale.

È così che la gastronomia si è resa tanto popolare negli ultimi anni, fino a occupare oggi un vasto spazio nei media, soprattutto nei *reality show*, ma anche un'attenzione generale vincolata in particolare a un'idea esperienziale e sociale.
Se negli anni settanta la figura mediatica era quella dell'architetto, negli anni ottanta quella del designer, nei novanta quella del DJ, la figura che si è accaparrata l'attenzione di tutti i media negli anni duemila è stato lo chef.

Questo è uno chef che ha permesso l'evoluzione dall'idea di buon ristorante a una tipologia di ristorante inteso come esperienza gustativa, quindi come esperienza in generale, con più o meno successo, in funzione dello chef, del contesto e del ristorante, costantemente sostenuto dalle celebri, e non molto imparziali, guide gourmet, dal giornalismo gastronomico e dai suoi seguaci.

Tale gastronomia è percepita come elitaria e viene globalmente ricondotta alla categoria del lusso; è molto conservatrice, non mira all'alimentazione ma all'emozione e non genera né prevede mutamenti nel *lifestyle*. Si presenta sempre nel contesto dei ristoranti. È durante gli anni novanta che la gastronomia conservatrice inizia a cercare nuove vie, in cerca di autenticità, ed emerge la gastronomia creativa.

From Wikipedia
"Etymologically, the word "gastronomy" is derived from Ancient Greek γαστήρ (gastér) "stomach", and νόμος (nómos) "laws that govern", and therefore literally means "the art or law of regulating the stomach." The term is purposely all-encompassing: it subsumes all of cooking technique, nutritional facts, food science, and everything that has to do with palatability plus applications of taste and smell as human ingestion of foodstuffs goes.
Gastronomy involves discovering, tasting, experiencing, researching, understanding and writing about food preparation and the sensory qualities of human nutrition as a whole. It also studies how nutrition interfaces with the broader culture."

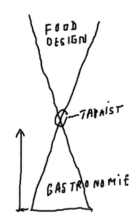

The position of "Tapaist".
La posizione di "Tapaist".

Gastronomy, by its most generic definition, refers to the discipline that studies the relationship between man and food. It is a creative entity, and covers areas as diverse as cooking techniques, nutrition, food science and, somehow, everything related to taste, experience, understanding, preparation and, in general, everything that is either directly or indirectly related to food.
In the context of gastronomy, and as was the case in mass production industries during the past half century, the design project has replaced the artisan.

This design project can have very different aspects, as in mass production industries. The project produces the same object as the artisan does, but it is of lower quality and at a reduced price, producing what has been called the democratisation of what was previously elitist.

This is the context in which the food industry is born. Being designed by engineers, it does not provide a user-oriented perspective, but is based on the idea of functionalising production and costs at the expense of quality.

The economic crisis has brought a new industrial outlook to the surface in Europe, and a perception of what it is to manufacture a product that is completely distinct from the classic capitalist economy. This new economy, and microeconomy, is the ideal base for Food Design.

The *tapa* is just an intermediate format that paves the way for Food Design. It is just as the fax machine prepared the world for faster communication, locally or globally, but that having been said, this caused a ten year gap until the boom, or popularisation, of new communication technologies such as the internet, and subsequent platforms like social networks.

The *tapa* incorporates intrinsic elements that are highly contemporary. It is very versatile, portions are small. At times, something edible already has the typology of an object. Tapas are individual,

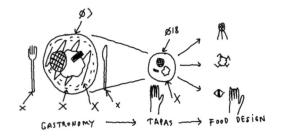

Gastronomy, tapas, Food Design
Gastronomia, tapas, Food Design

Gastronomia, nella sua accezione più generale, fa riferimento alla disciplina che studia la relazione dell'uomo con il cibo. È un bene creativo e ricopre campi molto diversi, quali tecniche culinarie, nutritive, scienza alimentare e in un certo senso tutto quanto è in rapporto con il gusto, l'esperienza, la percezione, la preparazione e in generale quanto è in relazione diretta o indiretta con il cibo. Nella gastronomia, come già è avvenuto nelle grandi industrie del secolo passato, il progetto del *design* sostituisce l'artigiano.

Questo progetto di design può essere caratterizzato da orientamenti molto diversi e, come avviene nella grande industria, il progetto produce lo stesso risultato dell'artigiano, ma con una qualità inferiore e a un costo ridotto, dando origine a quella che è stata definita una democratizzazione di qualcosa che in precedenza era considerato elitario.

È questa la cornice in cui ha origine la cucina industriale che, essendo progettata da ingegneri, non contempla una prospettiva *user-oriented*, dal momento che si basa sull'idea di rendere funzionali la produzione e i costi a detrimento della qualità dei prodotti.

È la crisi economica che ha fatto emergere una nuova prospettiva industriale in Europa e una percezione di quel che significa fabbricare un prodotto completamente separato dall'economia classica capitalista. Questa nuova economia, che è anche microeconomia, costituisce la base ideale per il Food Design.

La *tapa* è solo un formato, un formato intermedio, che apre la strada al Food Design, come il fax preparò il mondo a una comunicazione più rapida, immediata e globale, pur ritardando di dieci anni il boom e la diffusione delle nuove tecnologie della comunicazione, come internet e le successive piattaforme dei *social network*.
La *tapa* incorpora elementi intrinsecamente contemporanei; è molto versatile, fatta di piccole porzioni, a volte il cibo ha già la sua tipologia di oggetto, è un oggetto individuale ma può essere condiviso. Consumare *tapas* è in sé un atto molto più sociale, comporta

but allow for sharing. Eating tapas is in itself a lot more social, it includes movement and interaction, moving away from the table and its static menu of 3 or more dishes.

It is the logical intermediate step between classical gastronomy and Food Design.

A product of Food Design is constructed by configuring the edible object through the design project. The design project is carried out successfully by defining exactly one element that is well produced, that will be good and will have all the qualities, politics and ethics that correspond to a contemporary edible object.

This edible object also exercises a controlling influence over the body through its chemical, organic and emotional abilities to physiologically manipulate the body, according to its requirements. Food Design gives you new ways to interact with food.

Food Design is similarly transnational, multi-identitary and meta-territorial. The project allows the embracing of any identity, the construction and creation of any type of emotional bond, whether figurative or abstract, because these components are part of the design process.

In Food Design, by incorporating elements of usability and ergonomics into the project, in many ways the edible object resolves, or even revolutionises, the act of eating. There is a return to eating with your fingers, and the disappearance of the plate and cutlery in a way that promotes freedom from the table during the act of eating.

movimento e interazione, si distingue dalla tavola imbandita e dal menu statico composto da tre o più portate.
È il passaggio logico intermedio tra la cucina gastronomica classica e il Food Design.

Un prodotto di Food Design è costruito configurando l'oggetto commestibile attraverso il progetto del design. Questo progetto grafico, se ben realizzato, riesce a definire precisamente un elemento che sarà ben prodotto, che sarà buono e avrà tutte le qualità, politiche ed etiche, proprie di un oggetto commestibile contemporaneo.
Inoltre, tale oggetto commestibile eserciterà un'influenza controllata sul tuo organismo, grazie alle sue qualità chimiche, biologiche ed emozionali, manipolando fisiologicamente il corpo secondo i tuoi bisogni.
Food Design ti fornisce così nuove possibilità di relazionarti con il cibo. Food Design è contemporaneamente trans-nazionale, meta-territoriale e multi-identitario. Il progetto consente di abbracciare qualsiasi identità, configurare e costruire qualsiasi tipo di vincolo emozionale, figurativo o astratto, dal momento che questi elementi fanno parte del processo di progettazione.

Nel Food Design, incorporando nel progetto elementi di usabilità ed ergonomia, lo stesso oggetto commestibile semplifica in diversi casi l'atto del mangiare, o addirittura lo rivoluziona: si torna a mangiare con le mani, scompaiono il piatto e i coperti, si invita a liberarsi dalla necessità di un tavolo per mangiare.

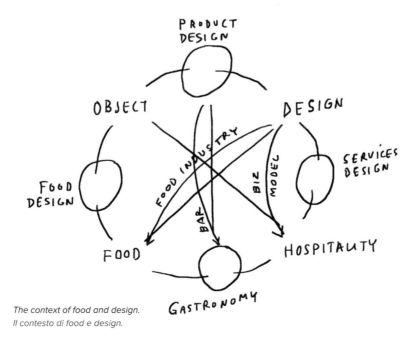

The context of food and design.
Il contesto di food e design.

3
Kitchen Concept

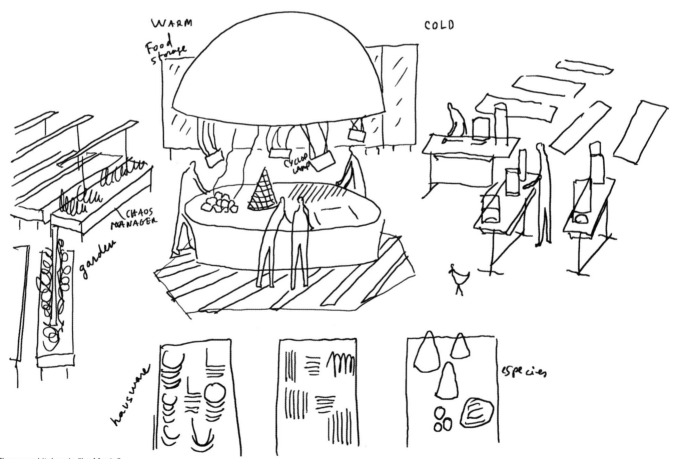

The open kitchen in "La Masia".
La cucina aperta de "La Masia".

The kitchen space in "La Masia" is in itself a very personal workspace, tailored to Mar López's preferences.

This kitchen is integrated into the dining room, and is configured as a set of worktops and technical units which are used to organise and take stock of the ingredients, which can be prepared, unprepared or alive. When the ingredients are still living, they are kept in containers or window boxes.

"La Masia" also has an outdoor garden, where very specific vegetables are growing, an area with solar dryers, and one for using solar-powered kitchens. The restaurant, with its ideal location on the sea front, has at its disposal the resources of the Mediterranean Sea, be they sea creatures, algae or the water itself.

Mar López's kitchen space is designed using 5 basic references:

1. The Meta-Territorial Kitchen[i].
2. "MTKS-3". Project by Martí Guixé (2003). The project of an open space kitchen format which frees conventional cooking implements and appliances in order to generate new forms of food.
3. "Trans-Ancestral Kitchen"[ii], a cooking project that encompasses all types of processes, both obsolete and high-tech.
4. The food of the Catalonia region of Empordà, as a geopolitical reference linking tradition and context to ingredients and gastronomy.
5. África en los fogones (2002), by Agnès Agboton[iii], about food and drink from West Africa.

"La Masia's" kitchen is very open, like a market, it is shamanic, and contains para-gastronmic elements, such as a solar cooker, solar dryer, kitchen garden and the sea, as both ingredients and natural scenery.

The kitchen is divided into two parts: the part where the pre-prepared food is cooked, and the more experimental part, where objects and dishes are constructed. This second part is integrated into the dining room, while the dining room itself has an extension onto the outdoor terrace, where cocktails and appetizers are served before the meal.

The chefs are well-integrated in a room where diners are also present. The space, therefore, has a certain porosity, allowing people to move through it freely, creating choreography that is constructed from functional, recreational, touristic or technical actions and movements.

Lo spazio-cucina de "La Masia" è di per sé un ambiente di lavoro molto personale, disegnato secondo le preferenze e i riferimenti di Mar López. Questa cucina è integrata alla sala e si presenta come un set di banchi da lavoro e di unità tecniche, utilizzate per organizzare e conservare in stock gli ingredienti, che possono essere preparati, da preparare o vivi. Quando gli ingredienti sono vivi, si trovano in cassette per il giardinaggio o fioriere.

Inoltre, "La Masia" dispone all'esterno di un orto, in cui vengono coltivate verdure molto specifiche, di una zona per l'essiccazione al sole e di una per l'utilizzo della cucina solare. Alla stessa maniera, il ristorante, grazie alla sua collocazione ideale proprio di fronte al mare, dispone delle risorse proprie del contesto specifico del Mare Mediterraneo, ovvero specie marine, alghe o la stessa acqua marina. Lo spazio-cucina di Mar López è ideato sulla base di cinque riferimenti fondamentali:

1. La cucina Meta-territoriale[i].
2. "MTKS-3". Progetto di Martí Guixé (2003). Il progetto di uno spazio-cucina dal formato aperto che si dissocia dagli strumenti e apparati della cucina convenzionale, per generare così nuove forme di gastronomia.
3. "Trans-Ancestral Kitchen"[ii], un progetto di cucina che ingloba tutti i tipi di processo, tanto quelli obsoleti quanto quelli di hi-tech.
4. La cucina della regione catalana dell'Empordà, come riferimento geopolitico per vincolare la tradizione e il contesto a ingredienti e gastronomia.
5. África en los fogones (2002), il libro di Agnès Agboton[iii] sulle ricette di piatti e bevande dell'Africa occidentale.

La cucina de "La Masia" è una cucina molto aperta, quasi un mercato, sciamanica, e con elementi para-gastronomici, come la cucina solare, l'essiccatoio solare, l'orto e il mare nella duplice veste d'ingrediente e scenario naturale.

La cucina è divisa in due parti: quella in cui si cucinano i pre-elaborati e quella più sperimentale, dedicata alla costruzione degli oggetti e dei piatti. Questa seconda parte è immersa nella sala, mentre la stessa sala si estende a sua volta verso la terrazza esterna, in cui hanno luogo i cocktail e gli aperitivi che precedono i pasti.

I cuochi sono in questa maniera integrati nella sala in cui si trovano i commensali, pertanto questo spazio detiene una certa porosità e permette che le persone si muovano al suo interno in libertà, creando così una coreografia che si costruisce a partire da azioni e movimenti funzionali, ludici, turistici o tecnici.

i. Martí Guixé, Martí Guixé Cook Book, a Meta-territorial Cuisine, Imschoot Uitgevers, Gent 2003.
ii. Martí Guixé, Trans-Ancestral Kitchen, in Casa Brutus, Tokyo, 132/2011, pp. 1-2.
iii. Agnès Agboton, África en los fogones, Ediciones del Bronce, Barcelona 2002.

Solar Kitchen Restaurant, Helsinki
A project by Antto Melasniemi and Martí Guixé where solar kitchens were the only means of cooking.
Solar Kitchen Restaurant, Helsinki
Un progetto realizzato da Antto Melasniemi e Martí Guixé in cui le cucine solari costituivano l'unico strumento di cottura.

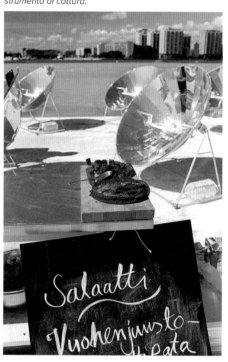

This part of the open kitchen contains, as its focal point, a domed extractor with very specific lighting: LEDs with 5000 Kelvin and 1330 lumens output, with a CRI of 80%. These lamps (Cyclop Lamps) are purpose-built, and can be adjusted for precise lighting above the platform, which incorporates various traditional cooking techniques and stores basic ingredients such as salt, or natural elements, like stones.

This centrepiece is surrounded at the back by a series of glazed cabinets with variable temperatures, ranging from hot to cold. On the left, there is a series of platforms (a kitchen garden version of Chaos Manager) with plants growing herbs and spices. On the right, there is a series of tables for working while standing; they are individual tables (the regular version of Chaos Manager), with technical machines where edible items are made. There are also technical or chemical processes which require special equipment. There are large wooden tables at the front of the room, between the guests in the dining room and the centre of this part of the kitchen. These tables are arranged with plates, glasses, spices, all as if it were a big market.

The first table contains stacks of handmade crockery, made for different parts of the menu, or dishes from other brands (such as Alessi or Nontron), or traditional bowls and china. These containers are used in a non-coherent, casual way; that is to say, guests do not necessarily receive their food in the same type of dish.

The central table contains cutlery, cups, and glass containers. There are piles of spices on the third table.

In the back of the kitchen, there is a photography set to take pictures of the dishes and objects. Both the marine context surrounding the restaurant and the outdoor area, which serves as a photographic platform with natural light, are used to document these dishes.

A copper mould used to produce Pyramid.
Strumento in rame con funzione di calco utilizzato per produrre Pyramid.

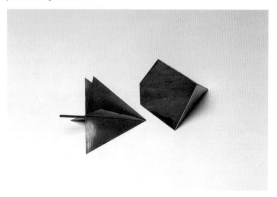

Questa parte di cucina aperta ha come asse centrale una cappa aspirante dotata di un'illuminazione molto specifica ottenuta grazie a led da 5000° Kelvin e 1330 Lumen di flusso luminoso, per un indice di resa cromatica dell'80%. Queste lampade (Cyclops Lamps) realizzate *ad hoc* sono regolabili, per ottenere un'illuminazione precisa su questa piattaforma in cui sono integrati differenti processi ancestrali di cottura e affiancati ingredienti fondamentali come il sale ed elementi naturali come la pietra.

Quest'asse centrale è circondato sul lato posteriore da una serie di armadi a vetrina a temperatura variabile, per una gradazione che va dal caldo al freddo; sul lato sinistro si trova una serie di piani di lavoro (Chaos Manager, in versione orto) in cui sono coltivate spezie ed erbe aromatiche; sul lato destro si trova una serie di banchi per lavorare in piedi: si tratta di banchi individuali (sempre Chaos Manager, ma in versione standard) dotati di macchinari tecnici, in cui sono costruiti gli oggetti commestibili oppure avvengono i processi tecnici e chimici che necessitano di speciali dispositivi.

Frontalmente, tra lo spazio per i commensali e il centro di questa parte della cucina, si trovano alcuni tavoli di legno di grande dimensione, sopra i quali sono disposti piatti, bicchieri e spezie, il tutto come se ci si trovasse in un grande mercato.

Sul primo tavolo sono disposte pile di stoviglie: si tratta di piatti fatti a mano, creati appositamente per elementi del menu, oppure piatti e posate prodotti da altre marche (come Alessi o Nontron) oppure ancora ciotole e ceramiche tradizionali. Questi recipienti sono utilizzati in maniera incoerente o casuale, in altre parole i commensali non ricevono necessariamente il cibo nello stesso tipo di piatto.

There are various elements or people who work as speaking objects to promote a very specific, personal kind of hospitality; chickens as pets, the cook herself as MC and the sommelier—any cook who crosses the line from the kitchen is like an actor who breaks the fourth wall and speaks directly to the audience.

The guests are also integrated in the kitchen, into its choreography, and form part of this theatre of hospitality.

Sul tavolo centrale si trovano calici, posate e recipienti di cristallo. Sul terzo tavolo si trovano le spezie.

Nel lato posteriore della cucina si trova un set fotografico per gli scatti a piatti e oggetti. Per la documentazione dei piatti è utilizzato anche il contesto marino che circonda il ristorante e una zona esterna all'edificio che funziona come set fotografico con luce naturale.

Vi sono poi le componenti o le persone che funzionano da *speaking object* o da elementi per la promozione di un'ospitalità molto personale e specifica: galline come animali domestici, la cuoca stessa in veste di MC *(Master of Ceremony)* e il sommelier, ma alla stessa maniera qualsiasi cuoco che oltrepassi la linea della cucina si converte, come l'attore che oltrepassa il palcoscenico e dialoga direttamente con gli spettatori.

I commensali sono altrettanto integrati nella cucina, nella sua coreografia, e fanno parte di questo teatro della "hospitality".

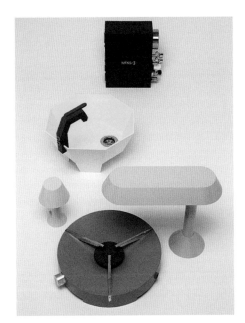

"MTKS-3" is an "open source" kitchen where the instrument does not determine the type of food that is prepared.
Meta Territorial Kitchen System-3 is a project by Martí Guixé that was presented at the Belém Cultural Centre, Lisbon 2003.
"MTKS-3" è una cucina con "Codice Libero" in cui lo strumento non condiziona il tipo di cibo che si sta preparando.
Meta Territorial Kitchen System-3 è un progetto di Martí Guixé presentato al Centro Cultural de Belém, Lisbona 2003.

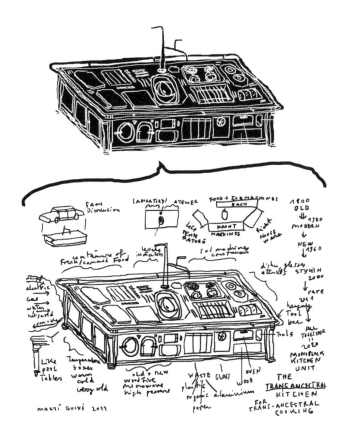

The Trans-Ancestral Kitchen *concept and drawing by Martí Guixé, in* Casa Brutus, *Tokyo, 2011.*
La Trans-Ancestral Kitchen *secondo il concetto e il disegno di Martí Guixé e pubblicato da* Casa Brutus, *Tokyo, nel 2011.*

4
Menu Design

In most restaurants, each season has a menu; this menu is refined and serves as the basis of its cuisine. Here there is just this menu, the so-called tasting menu, which helps organize the storyline.

A tasting menu consists of very small dishes that come out in a pre-established sequence, and are between 15 and 45 in number.

In recent years, the concept of the tasting menu has been redefined. Initially, it was a menu were the restaurant proposed what it had to offer, it had in itself a function of taste, and it was logical to offer a small portion of each and every one of the options on the menu.

With time, this tasting menu has become a component in itself, and there are restaurants that only work with this format. You can ask for exceptions if you have allergies or have some ideological, physical or religious preferences. In this case, dishes or ingredients are substituted for equivalents.

Finally, restaurants which only have tasting menus have developed the format of themed tasting menus, that is to say, when you eat, you go on a journey of flavours or countries, or you are told a themed story, which unravels sequentially.

This is, more or less, the case with "La Masia." With her menu, Mar López tries to tell her story and culinary context, and in it you can see the expression of her ideas, ideology, influences and doubts. Being a transitional menu, it is imbalanced, containing both new and old elements; it has classic touches, but also hints of things to come after highly competitive cooking, and the tics of Food Design.

The Naming of the Dishes

Normally, dishes are named for their shape, their process or their condition.

For shape, see: ... leaves, ... mousse, ... crystals.
For processes, see: cured..., pickled..., smoked...
And for condition: ... salad, ... cake, ... tempura.

For Mar, deciding the names of the dishes is more complex. They don't have standard names; their names are more similar to those given to models or objects. In the same way that we don't name cars for what they are, or how they are made, but according to contemporary standards of society and culture, these dishes refer to an object or a model. These are names which identify and define a particular thing, and thus position it in the real world as it is. The languages are mixed; there is Catalan, Spanish, English and German.

When the moment comes to serve the dishes, "La Masia" still follows gastronomic protocols, and when they are served, the dishes are referred to by name, and their ingredients and process are described, if such information is relevant.

Nella maggior parte dei ristoranti, ogni stagione definisce un menu, questo viene via via raffinato e costituisce la base dell'offerta gastronomica. Qui c'è solo questo menu, un menu degustazione e che aiuta a definire la sequenza narrativa.

Un menu degustazione consiste in piatti molto ridotti, che sono presentati secondo una sequenza già stabilita e in numero considerevole, tra i quindici e i quarantacinque.

Negli ultimi anni il concetto di menu degustazione ha attraversato un processo di ridefinizione. Inizialmente, si trattava di un menu in cui era possibile provare tutto ciò che il ristorante offriva e aveva in sé una funzione degustativa, in cui logicamente l'offerta consisteva in una porzione ridotta di tutte quante le opzioni *à la carte*.

Questo menu degustazione nel tempo si è convertito in un elemento in sé ed esistono ristoranti che lavorano esclusivamente secondo questa modalità. È possibile chiedere eccezioni in caso di allergie o preferenze di tipo ideologico, fisico o religioso, e in funzione del piatto o dell'ingrediente del piatto avviene una sostituzione equivalente.

Infine, i ristoranti che offrivano esclusivamente un menu degustazione sono giunti al formato del menu degustazione tematico, ovvero: quando si consuma il cibo s'intraprende un viaggio attraverso sapori e paesi oppure il menu racconta una storia a tema, sviluppata secondo una sequenza.

È in qualche modo il caso de "La Masia" e di Mar López, che con il suo menu si prodiga di raccontare la sua storia e il suo background culinario, nel quale si possono vedere plasmate le sue idee, la sua ideologia, le sue influenze e i suoi dubbi: è un menu di transizione, pertanto squilibrato, in cui sono presenti elementi moderni e antichi, con riferimenti classici ma anche un pizzico di quanto verrà dopo la gastronomia di alto livello e un pizzico di Food Design.

Il *naming* dei piatti

Solitamente i piatti sono denominati in base alla forma, al procedimento o alla condizione.

In base alla forma sono, a titolo esemplificativo, sfoglie di..., mousse di..., cristalli di...
In base al procedimento sono invece la zuppa di... o un prodotto marinato o affumicato.
In base alla condizione pensiamo all'insalata di..., alla torta di..., alla tempura di...

Nel caso di Mar, l'elaborazione dei nomi dei piatti è più complessa. Non si tratta di denominazioni standard, ma piuttosto di tipi o nomi di modelli o oggetti; così come non chiamiamo le automobili per quello che sono, o in base a come sono fabbricate, ma in funzione dei parametri contemporanei della società e della cultura, allo stesso modo i piatti evocano un modello o un oggetto, trattandosi di nomi che identificano e definiscono una cosa concreta e pertanto la posizionano nel mondo reale in quanto tale. Le lingue si fondono: catalano, spagnolo, inglese e tedesco.

Al momento di servire questi piatti, "La Masia" segue ancora i protocolli gastronomici e quando si presentano li si chiama con il loro nome e si descrivono parte degli ingredienti o il processo di elaborazione, se quest'ultimo ha qualche rilevanza.

26

The pace of the meal is configured as follows:
Hi snacks, Garden, Forest, Sea, Sea and Mountain, Mountain and To close the restaurant.

Hi snacks

The appetiser marks a key moment, the guests arrive and have the opportunity to socialise and meet one another. They are standing in the terrace, and the dish is accompanied by champagne and cocktails.
Two snacks are served standing and one is served in the dining room, to help the guests settle.

Jardin

Fresh vegetables taken from the restaurant's garden. There are 3 courses, and each is to be eaten without cutlery.
This is a very Mediterranean way of starting a meal.

Bosque

Mushrooms, which are widely used in food from Empordà, have many supporters. Mycology is an art and it includes shamanistic, legendary and folkloric features. The mushrooms come in three different formats, and their preparation is equally diverse.

Mar

In general, the sea is very present in the food of Empordà in many ways. Here we have 6 dishes, this being the main part of the menu. They are all are local or ultra-local fish, and are prepared according to the requirements of each fish, and the base ingredients.

Mar i muntanya

This is a very distinctive combination, and there are several dishes typical of Catalan cuisine which uses this combination of meat with something from the sea. In this case, two dishes aim for extreme fusion.

Muntanya

This is a classic, made even more synthetic and pure. In this case, it is almost symbolic.

To close the restaurant

The title of this section of the menu plays with the idea that these are the last things that will leave the restaurant's kitchen before it closes.
The desserts end the cycle of the menu, and they come one after the other until the final one which is a take away, breaking the boundaries of what is meant by a "gastronomic" restaurant, and therefore creating the perception that the restaurant will extend freely beyond its physical space, which defines it, delimits it, and also restricts it. As soon as the food goes beyond these limits, the restaurant is relocated. "La Masia" is history, but it will survive in the backdrop.

Il ritmo della cena è scandito nella seguente maniera:
Hi snacks, giardino, bosco, mare, mare e monti, monti e per chiudere il ristorante.

Hi snacks

L'aperitivo è un momento fondamentale: i commensali stanno arrivando e hanno la possibilità di socializzare e conoscersi tra loro, si effettua quindi in piedi sulla terrazza e va accompagnato con spumante e cocktail.
Sono presenti due snack da consumare in piedi e uno da servire in sala, per aiutare i commensali a trovare posto.

Jardin

Si tratta di verdure e prodotti freschi provenienti dall'orto del ristorante. Vi sono tre piatti, da mangiare senza posate.
Un modo molto mediterraneo per dare avvio al pasto.

Bosque

Sostanzialmente a base di funghi, largamente utilizzati nella cucina dell'Empordà e apprezzati da molti: la micologia è un'arte e include caratteristiche sciamaniche, leggende e favole; i funghi sono serviti in tre formati molto differenti e secondo procedimenti di preparazione ugualmente diversificate.

Mar

In generale il mare è molto presente nella cucina locale, in numerosi modi. Nel nostro caso, sono presenti sei piatti, dal momento che questa è la componente principale del menu.
Si tratta in ogni caso di pesci locali o ultra-locali preparati in funzione delle caratteristiche di ogni specie e degli ingredienti base.

Mar i muntanya

Si tratta di una combinazione molto caratteristica in cui sono presenti numerosi piatti tipici della cucina catalana, che spesso propone la combinazione tra prodotti del mare e carni. Nel nostro caso, due piatti cercano una fusione estrema.

Muntanya

Siamo di fronte a un classico, ma proposto in una versione ancora più pura e sintetica. È in sostanza quasi paradigmatico.

To close the restaurant

Il titolo di questo capitolo del menu gioca con l'idea che si tratta degli ultimi piatti serviti prima della chiusura del ristorante.
I dolci chiudono il cerchio del menu e sono serviti uno dopo l'altro, fino all'ultimo che è un *take away*, con cui s'infrangono i limiti di quello che è un ristorante gastronomico e ci crea in tal modo la percezione che il ristorante si estenda fino a liberarsi dal suo spazio fisico, che lo definisce e lo delimita ma allo stesso tempo lo costringe. Nel momento in cui il cibo fuoriesce da tali limiti, il ristorante "La Masia" si delocalizza e si fa storia, ma al contempo sopravvive come un'eco.

menu

Hi snacks
> (en terraza)

Atomic Snack

Olivarium
> (en comedor)

Pan Pop Oil

Jardin

Salad Pen

Symposium

Post-it Chip

Vol 1 y Vol 2

Bosque

Trisnack

The Funambulist

Pyramid

Mar

Triptycon

Tercet

Fumareda

Buffing

Pedregada

Mar i muntanya

Blind Date

Food Design Menu #13

Muntanya

Polifacètic

To close the restaurant

Insiders

Frozen Sea

Bombons de Mar

5

The Transition Menu

Atomic Snack

7 giant capers seasoned with spices associated with the Mediterranean, from both southern Europe and northern Africa, which have been chosen based on physiological reactions and interactions. They are made to represent an atomic molecule with wooden elements in a circular section, and they are presented inside a large glass.

Formally, it makes an explicit reference to molecular cuisine. Functionally, it is an element of communication, it needs other guests and it creates an element of distortion, promoting interaction and complicity.

It is to be eaten by several people while they are standing, it is intentionally dysfunctional. It is photogenic.

Sette capperi giganti conditi con spezie associate al Mediterraneo, tanto dell'Europa meridionale quanto dell'Africa settentrionale, scelte in funzione di reazioni e interazioni fisiologiche. Si presentano in una forma che ricorda la molecola atomica e mediante l'uso di elementi di legno a sezione circolare sono inseriti in una coppa grande.

Formalmente, vi è un riferimento esplicito alla cucina molecolare. Funzionalmente, si tratta di un elemento di comunicazione, poiché necessita di altri commensali e crea un fattore di distorsione, che invita all'interazione e alla complicità.

Si consuma in piedi e tra varie persone, è volutamente disfunzionale. È fotogenico.

Hi snacks
Standing outside

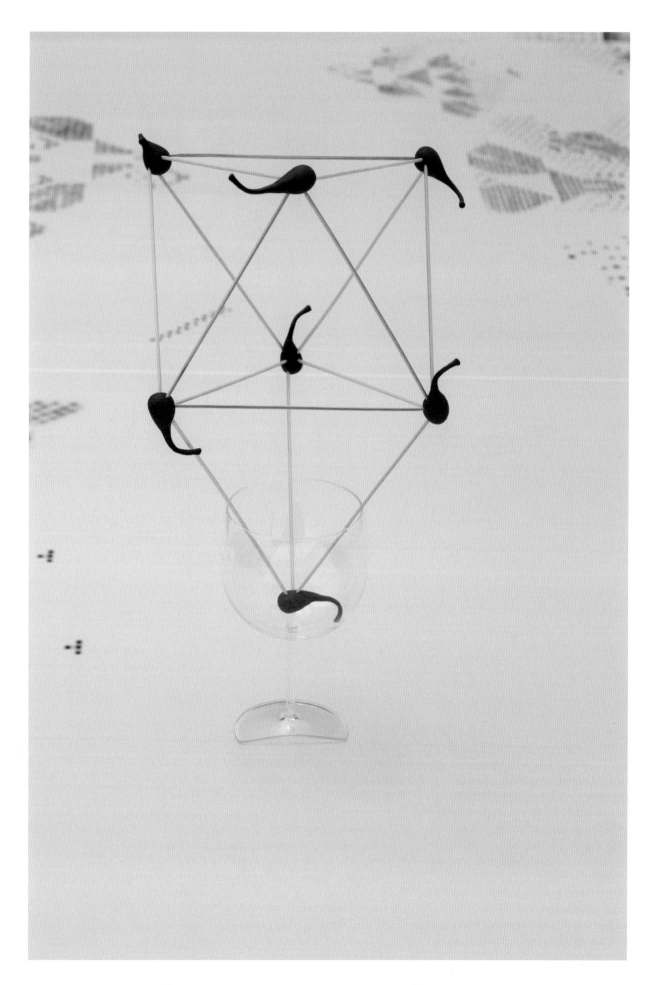

Olivarium

There are 7 different types of olives included which, as a group, define a geographic territory. They are cut underneath so that they can be positioned and served vertically on the platform.

The dish has a geopolitical character, referencing diversity in relation to territoriality, and how a territory is defined.

Both its presentation in a group and its vertical arrangement are explicitly artificial.

Each olive is equivalent to a different variety, which highlights its value and emphasises the concepts of individuality and uniqueness.

Sette olive di sette distinte varietà, che insieme definiscono un territorio geografico, tagliate all'apice inferiore in modo che si pongano sul piatto di portata verticalmente.

Il piatto ha un carattere geopolitico poiché fa riferimento alla diversità in relazione alla territorialità, in quanto definisce uno spazio.

La sua presentazione in gruppo e la disposizione in verticale sono esplicitamente artificiali.

Ogni oliva equivale a una varietà, in modo da accentuare il proprio valore e insistere nei concetti di individualità e unicità.

Hi snacks
Standing outside

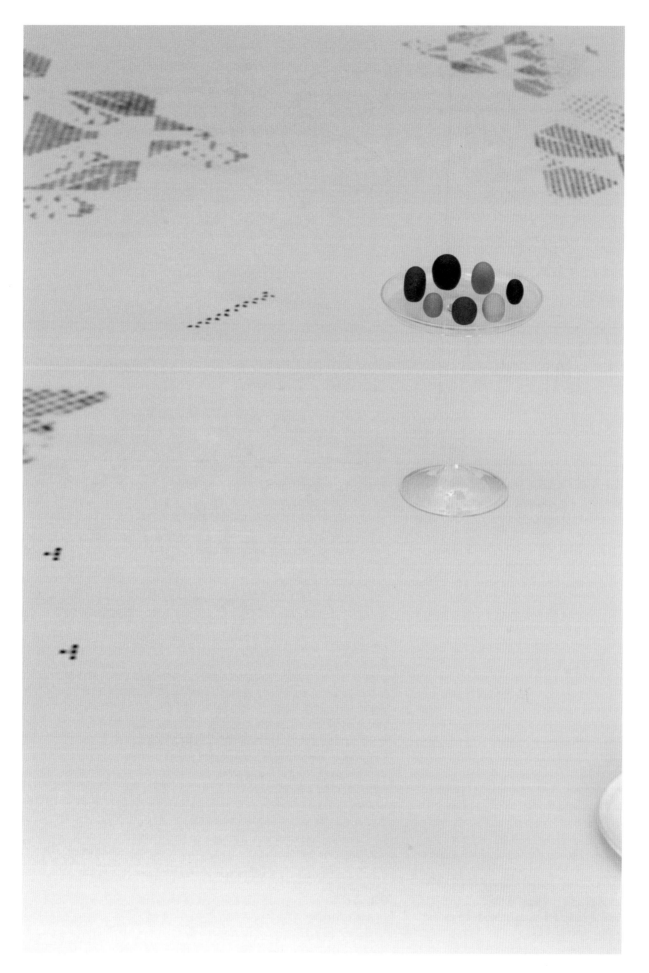

Pan Pop Oil

A circular dish with 3 types of oil of different varieties and colours: one red, one green, and one yellow. Giant bread made from wheat, ultra-local yeast and spring water.

The dish is prepared with a spin up machine, a machine which spins at a considerable speed in order to disperse the oils across its surface, which then, due to the centrifugal force, forms abstract, circular designs. The three different colours intersect and merge, creating a random form.

The bread is constructed in the shape of a giant sculptural element, and it is cut. This bread is not served individually, and is to be shared by several guests. The oil is spread onto the cut bread.

There are references to the art world, particularly to pop art of the 60s and 70s, and popular elements from the streets for tourists. This popular area has been continuously used as inspiration for the creation of different types of dishes in creative restaurant kitchens. This inspiration is always connected to some kind of food, or popular snack. In Mar's case, she is using a technique and a machine that is not directly related to food preparation.

It is also a reference to the popular idea of the chef as artist.

The use of bread as a shared element makes a biblical, as well as a political, reference.

Oil tasting is a classic feature of Mediterranean cuisine.

Piatto circolare con tre tipi di olio di differenti varietà e colori, uno rosso, uno verde e uno giallo. Pane gigante di grano e lievito ultra locale impastato con acqua di sorgente.

Il piatto con gli olii è preparato con una *spin up machine,* una macchina che fa ruotare il piatto a una velocità considerevole per poi versare gli olii sulla sua superficie, i quali a causa della forza centrifuga si espandono formando disegni astratti di forma circolare. I tre colori distinti s'incrociano e si mescolano, formando una composizione casuale.

Il pane è configurato a forma di elemento scultoreo gigante e deve essere tagliato. Questo pane non è in dosi individuali e serve a diversi commensali. Il pane tagliato si usa per assaporare l'olio.

Riferimenti al mondo dell'arte: pop art anni sessanta e settanta ed elementi popolari di strada per turisti. Tale ambito popolare è utilizzato continuamente come fonte d'ispirazione per creare tipologie di piatti nei ristoranti di cucina creativa.

Questa ispirazione è sempre collegata a qualche tipo di cibo o snack popolare. Nel caso di Mar si tratta di utilizzare una tecnica e una macchina che non sono direttamente connesse alla preparazione del cibo.

Vi è inoltre un riferimento all'idea popolare di cuoco come "artista".

Il pane come elemento che si condivide è un riferimento biblico, ma anche politico.

La degustazione dell'olio è un classico della cucina mediterranea.

Hi snacks
Seated inside and rest of meal

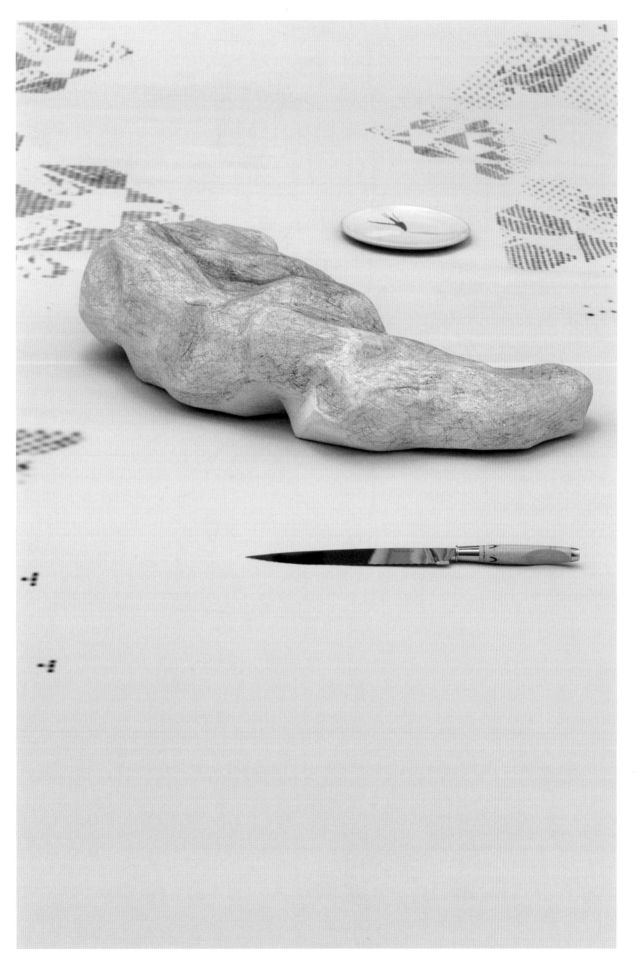

Salad Pen

A variety of raw vegetables cut into long strips and tied so that they can be picked up by hand and eaten again and again; there is also a bowl of sauce. This is a typical element of Food Design, where eating salad has been functionalised into a pencil-shaped form that makes for a more elegant and efficient action, and avoids the need for cutlery. There is also a nutritional functionalisation. There is a direct reference to Martí Guixé's Salad Pen, and to Food Design.

Diverse verdure crude tagliate a fette sottili e legate in maniera che possano essere prese con le mani e consumate in più momenti. È presente un recipiente con la salsa.
Si tratta di un tipico elemento del Food Design, per cui il modo di mangiare insalata è reso funzionale a partire da una modalità ispirata alla forma della matita, che permette un'azione più elegante ed efficace, evitando inoltre l'uso delle posate. È poi presente una funzione nutritiva.
Riferimento diretto al Salad Pen di Martí Guixé e al Food Design.

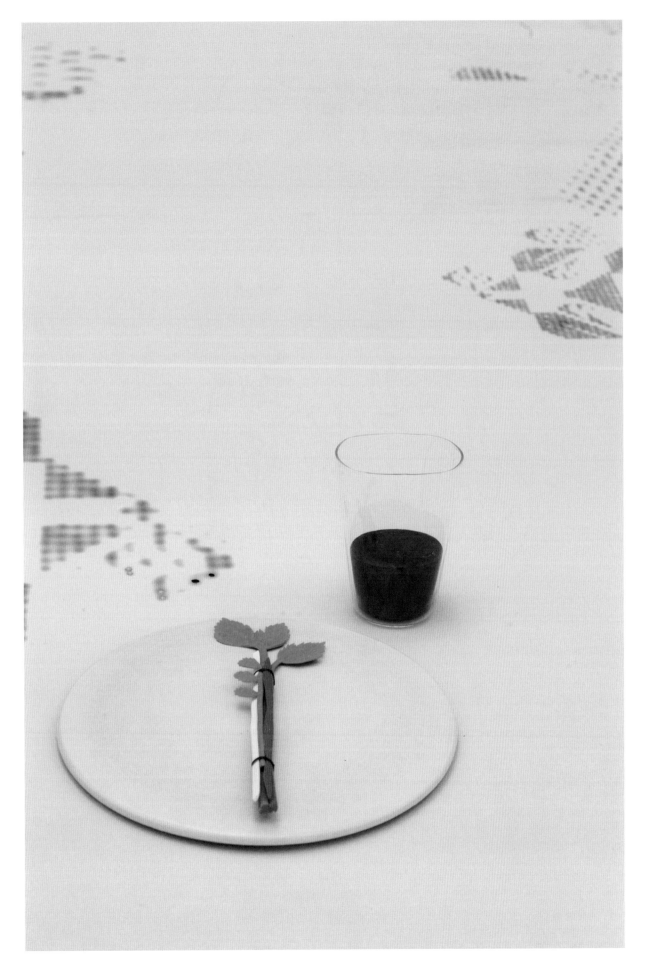

Symposium

Vegetables are arranged on a plate, and come from *Pet Brands*[i] or from friends' gardens, where there is no economic reason for growing them. They are experimental vegetables, and they conceal an important celebrity or media figure.

On a culinary level, it is the return to something basic but done very well, the value of quality and infra-processing, or zero preparation.

There is a cross reference on the one hand to the economic change that we live through today, but also to the value of the vegetables that are grown personally. Being cut in the form of coins, they acquire a dimension that indicates and questions the concept of wealth.

It is a dish with socio-political references, and it needs social technology for its production.

Verdure e ortaggi, tagliati e disposti in un piatto, la cui provenienza risale a *Pet Brands*[i] o a orti di amici, in cui il fine della coltivazione non è di ordine economico. Si tratta di verdure d'autore e nascondono un personaggio rilevante, famoso o mediatico.

A livello culinario è un ritorno a qualcosa di semplice e molto ben fatto, al valore della qualità e alla infra-elaborazione, o elaborazione nulla.

Si ha un riferimento incrociato al cambiamento economico che viviamo attualmente ma anche al valore delle verdure coltivate personalmente. Tagliate a forma di moneta acquisiscono una dimensione che prende di mira il concetto di ricchezza e lo mette in discussione.

È un piatto con un riferimento politico-sociale che richiede una tecnologia sociale per la sua produzione.

i. *Martí Guixé, Pet Brands, in* Wired Italia, *37/ 2012, pp. 76-77.*

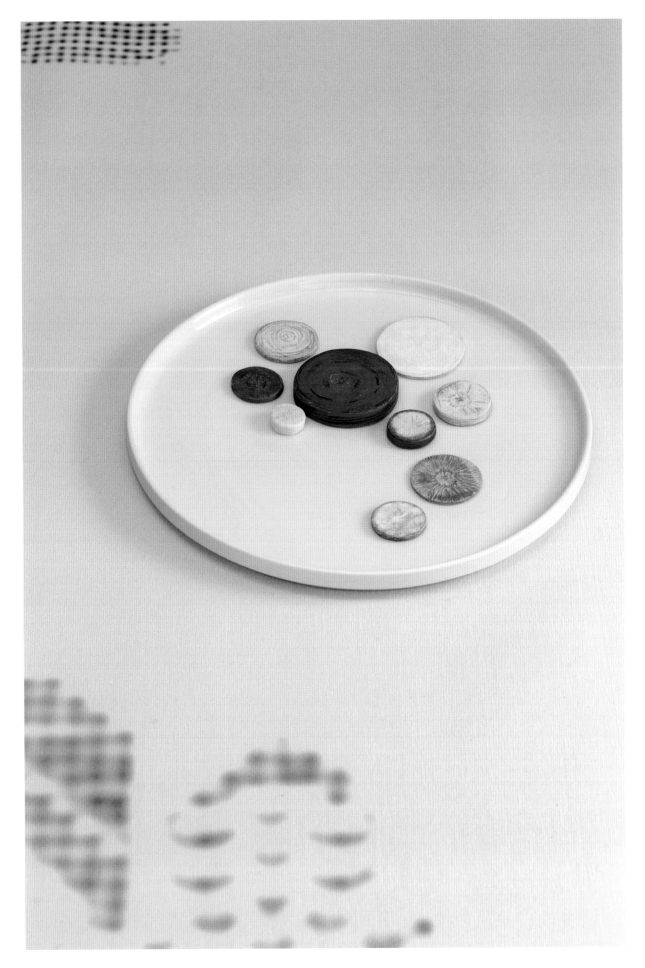

Jardin

Post-it Chip
A yucca chip stuck to a plate which is arranged vertically on the table. The chip is attached by a blue potato purée and sea urchin.
A parodic reference to the equilibristics of creative cuisine. The act of eating a dish that is standing vertically, as exhibited in museum display cases, explicitly promotes the concept of exhibitionism of dish composition that is promoted by certain chefs.
The yucca is a reference to Mar López's African side.
It is eaten in 2 parts, using fingers.

Chip di manioca incollata a un piatto disposto
sul tavolo in posizione verticale.
La chip rimane incollata grazie a un purè di patate
azzurre e ricci di mare.
Riferimento in forma di parodia agli equilibrismi
della gastronomia creativa. Il fatto di mangiare da
un piatto in verticale, come fosse presentato negli
espositori di un museo, promuove in forma esplicita
il concetto di esibizionismo della "composizione del
piatto" promossa da alcuni chef.
La manioca è un riferimento al lato africano
di Mar López.
Si mangia con le mani, in due tempi.

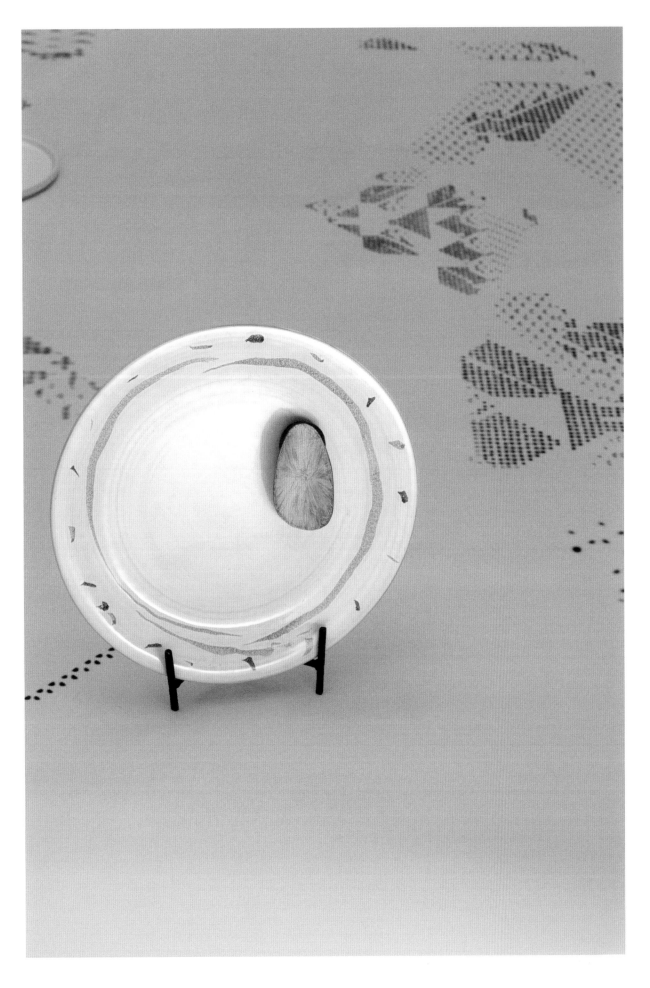

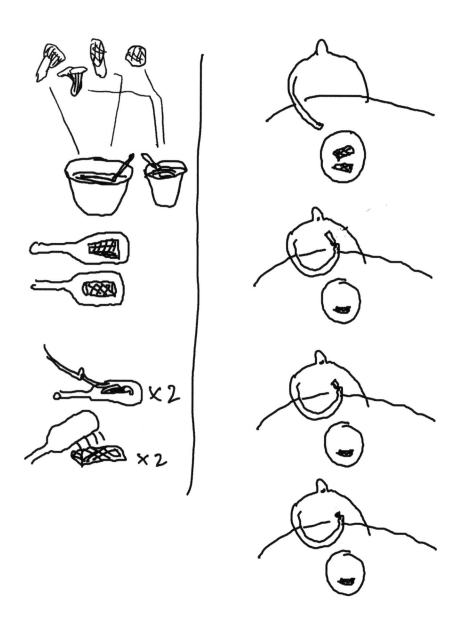

Vol 1 y Vol 2

Textured geometric volumes. The ingredients are mushrooms and ultra-local vegetables in a compact mousse.

The geometrisation of food and, in this case, the construction of food as an object is the culinary equivalent of the step from figurative art to abstract art and, later, conceptual art.

The denial of pictorial edible elements in dishes is clear in "La Masia's" last menu, as is the disappearance of casually or sporadically arranged edible decorative elements in dish composition. Dish composition gradually disappears, to be replaced by the design of the edible object.

Volumi geometrici dotati di consistenza. Ingredienti: funghi e verdure ultra locali in forma di mousse compatta.

La geometrizzazione degli alimenti e, in questo caso, la costruzione di cibo in forma di oggetti è l'equivalente gastronomico del passo compiuto dall'arte figurativa all'arte astratta, e più tardi all'arte concettuale.

La negazione di elementi commestibili e pittorici nei piatti è evidente nell'ultima cucina de "La Masia", così come la scomparsa nella composizione dei piatti degli elementi decorativi commestibili, disposti in maniera sporadica o casuale. La composizione del piatto scompare progressivamente, sostituita dal design dell'oggetto commestibile.

Jardin

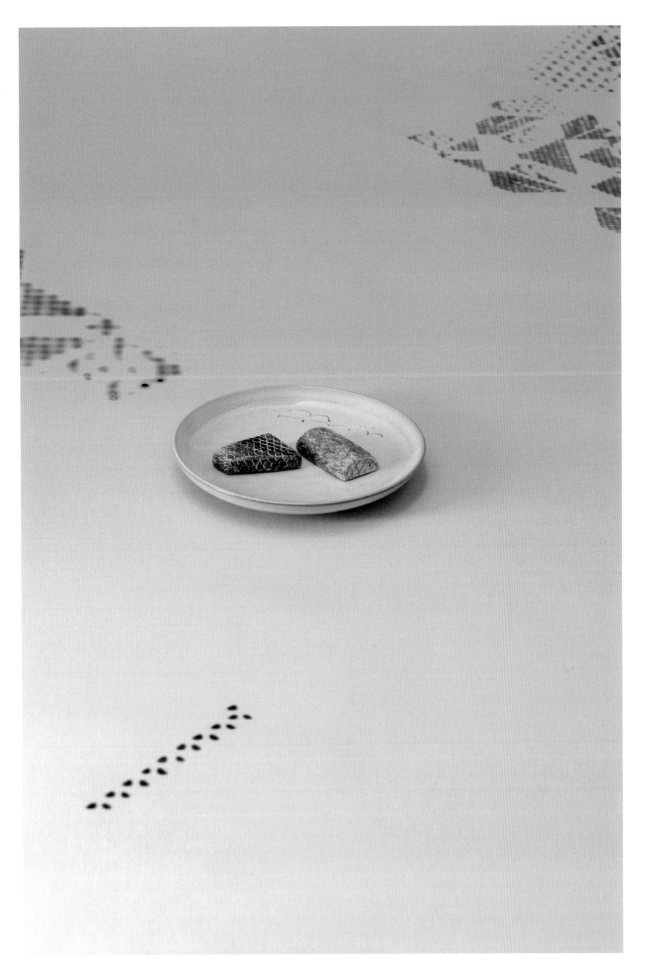

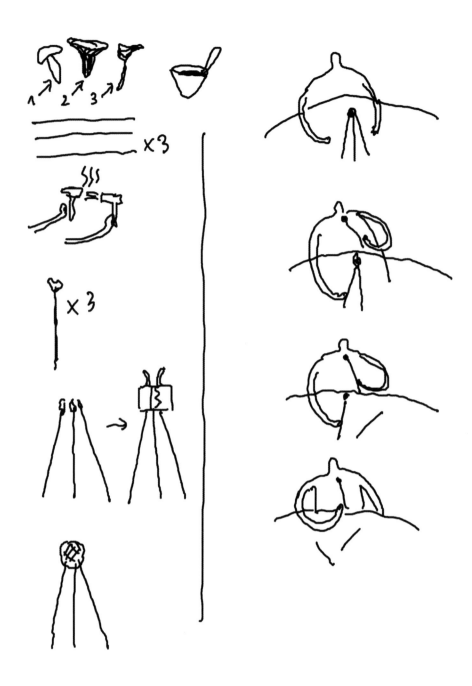

Trisnack

A ball of polenta containing 3 mushrooms of local varieties. There is a mushroom on each skewer, and they are served at the same time without the need for a plate.

The dish is eaten by undoing each skewer, so that a piece of polenta sticks to each of the three mushrooms.

It makes reference to Food Design and to Martí Guixé directly.

Plates and cutlery, and thus the tradition of the table, are rejected.

These can also be eaten one at a time.

Sfera di polenta con tre funghi di origine locale e di diverse varietà al suo interno. Ogni fungo è disposto su uno spiedino che serve allo stesso tempo da appoggio e non necessita di un piatto.

Si mangia rompendo la sfera e togliendo ogni spiedino dalla polenta che ricopre ciascuno di questi tre funghi.

Si nota un riferimento al Food Design e direttamente a Martí Guixé.

Nega il piatto e le posate e di conseguenza la tavola tradizionale.

Può essere consumato anche in un sol boccone.

Bosque

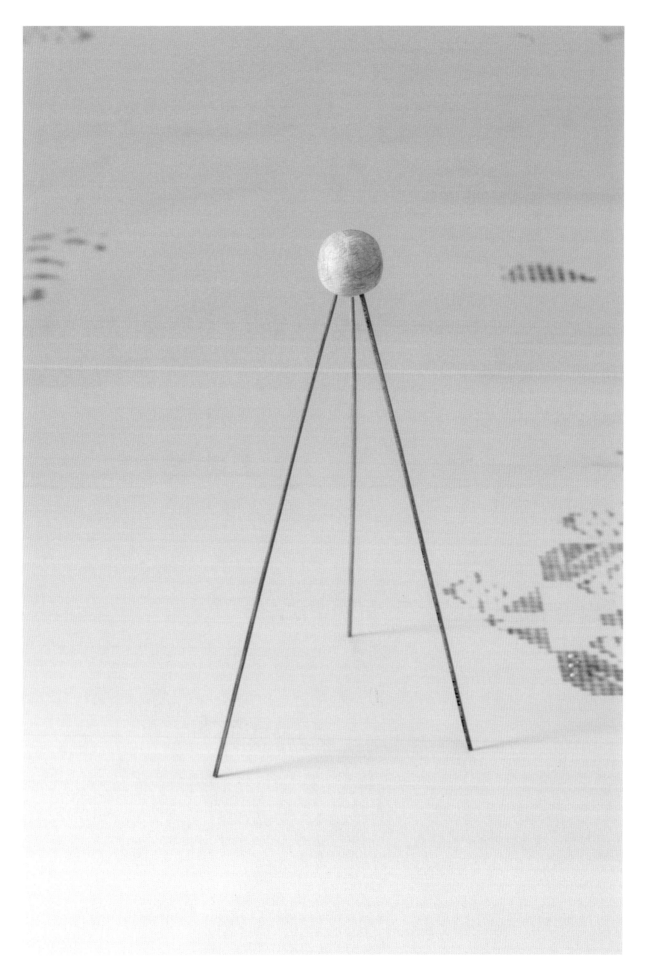

The Funambulist

A metallic copper element with an edible part made from mushrooms at one end, supported in a ceramic bowl containing sauce.
It makes reference to animal bones, the type of food that is held with both hands, in order to directly bite the attached edible parts.
There are references to the deconstructivist cooking of the early 2000s.
It forces the guest to adopt an attitude and some manners that are far from the norm in luxury restaurants, thus repositioning luxury as "the possibility of not following convention".

Elemento metallico in rame con una parte commestibile a base di funghi in una delle sue estremità, appoggiato su una coppa di ceramica con una salsa al suo interno.
Si ha un riferimento al tipo di cibo in cui l'osso dell'animale è sostenuto da entrambe le mani, in modo da mordere direttamente le parti commestibili aderenti all'osso.
Si notano riferimenti alla cucina decostruttivista dei primi anni duemila.
Obbliga il commensale ad assumere un atteggiamento e delle maniere lontane dai modelli dei locali di lusso, in modo da riconfigurare il lusso come "la possibilità di non seguire le convenzioni".

Bosque

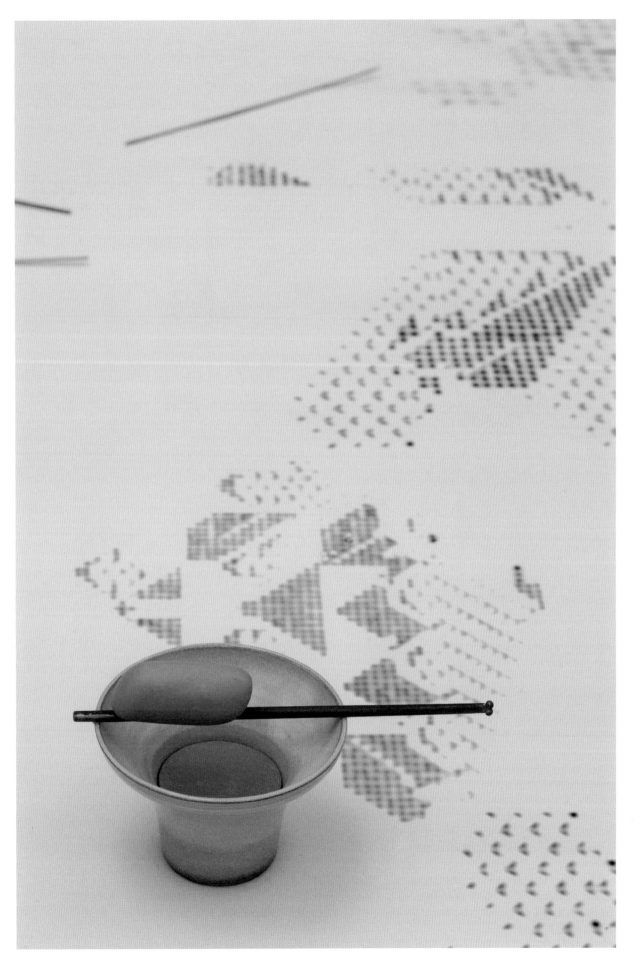

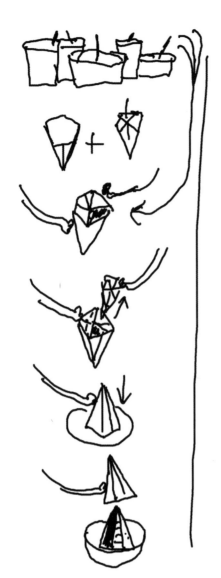

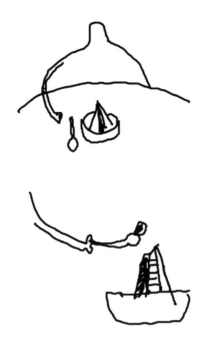

Pyramid

The vegetables are in the form of a pyramid, which demonstrates the % of each one in relation to the total. It is eaten with a spoon from a handmade, decorated ceramic bowl.

There is a reference to functionalisation in the decoration of prepared food, and to Martí Guixé's *I-cakes*. Its geometric form reclaims food as an object, and therefore for Food Design. Even if the dish is decorated, there are no edible decorative or pictorial elements in the plate composition; its functionality is itself photogenic.

Bosque

Verdure composte a forma di piramide, in cui è chiaramente evidente la percentuale di ciascuna in rapporto al totale. Va mangiato con un cucchiaio e servito in una ciotola di ceramica artigianale e decorata.

Si nota un riferimento alla funzionalità della decorazione degli alimenti pronti e agli *I-cakes* di Martí Guixé. La sua forma geometrica rivendica il cibo come oggetto e di conseguenza il Food Design. Anche se il piatto è decorato, non vi sono elementi decorativi o pittorici commestibili nella composizione dello stesso, la sua funzionalità è fotogenica in sé.

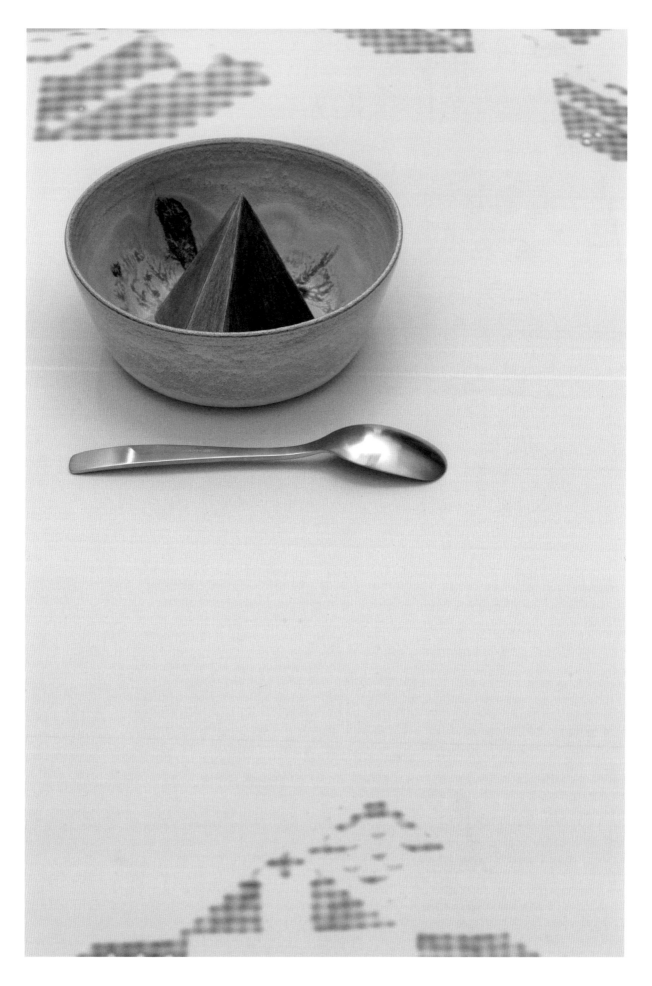

Triptycon

Mussels, clams and cockles with their shells removed, seasoned according to the criteria of molecular gastronomy. They are arranged equidistantly on a plate.

The shells are joined to a chopstick that has been altered to achieve a simple clamping mechanism. The shells contain sauces that correspond to the shellfish contained within.

It is eaten by using each of the three instruments to remove the corresponding inside part.

There are references to the widespread use in creative gastronomy of using special items, such as tweezers or other tools to eat which are often taken from the world of chemistry, or mechanics.

In this instance, the trend is subverted to make it more natural and complex.

The dish also accepts a non-conformist, transgressive attitude as it allows for misuse, and can therefore generate incorrect versions if the sauces are eaten with non-corresponding shellfish. In this case, the "quantic" condition of the dish would open up the spectrum of the 3 taste possibilities that are offered, to a format with casual characteristics and an incidental character, still 3 in number, but with 9 possibilities, of which 6 are incorrect.

Cozze, vongole e frutti di mare separati dai loro gusci e conditi secondo i criteri della cucina molecolare. Disposti equidistanti tra loro su un piatto.

I gusci sono incollati a un bastoncino modificato a pinzetta e contengono le salse che accompagnano il relativo mollusco.

Si consuma utilizzando ognuno dei tre utensili per prendere la sua corrispondente parte interna.

Si fa riferimento all'usanza generalizzata nei ristoranti di cucina creativa di impiegare elementi speciali per mangiare, come pinze o altri prodotti da ferramenta, spesso provenienti dal mondo della chimica o della meccanica.

In questo caso tale tendenza è sovvertita per diventare più naturale e più complessa.

Il piatto presenta, alla stessa maniera, un atteggiamento anticonformista o trasgressivo poiché permette un utilizzo errato e, pertanto, può generare versioni scorrette, se si combinano le salse con i molluschi non corrispondenti. In questo caso, la condizione "quantica" del piatto estenderà lo spettro delle possibilità gustative che il piatto propone, che sono tre, a un formato con caratteristiche casuali e con carattere di "incidenza", sempre in un numero di tre, ma con nove possibilità di cui sei scorrette.

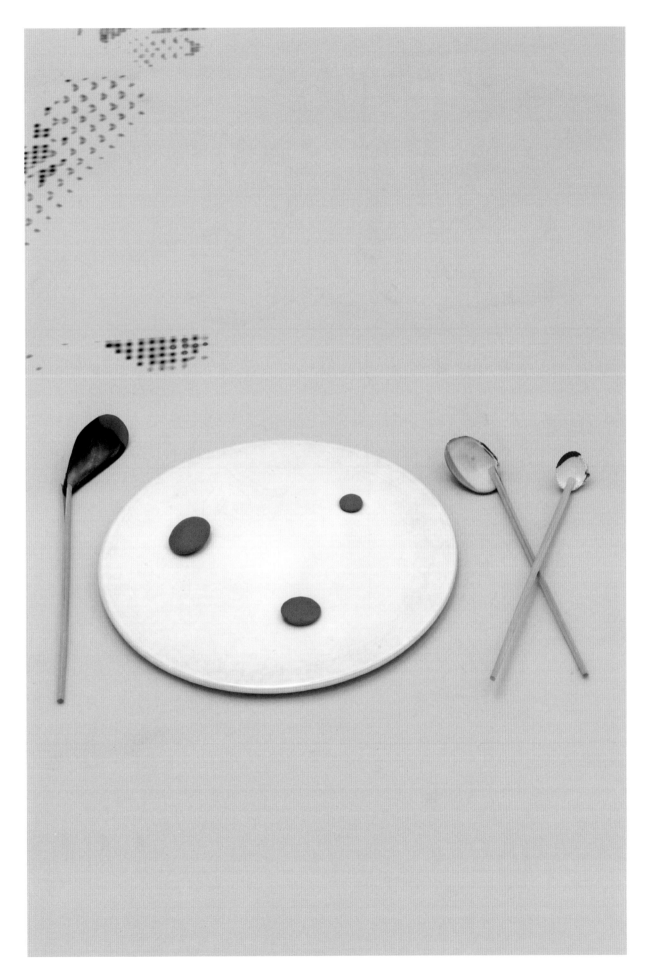

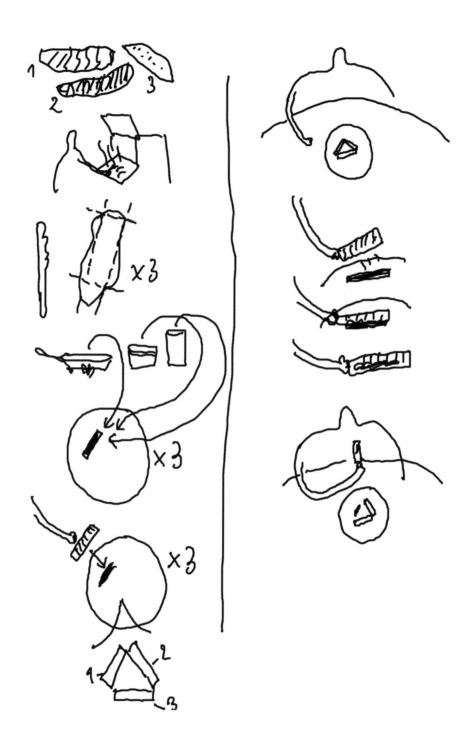

Tercet

The skins of three local fish of different varieties, with a base of fresh wheat in a ceramic dish decorated for this purpose, arranged to form a triangle. The skins are cut into a rectangular shape and are cooked until crisp, in order to stimulate the mouth as an element of audible reception. It can be symphonic when eaten in a synchronised group.
The dish also looks for alternatives in unusual parts of ingredients which are generally discarded.

Mar

Tre pelli di pesce locale di altrettante varietà con una base di grano fresco, su un piatto di ceramica appositamente decorato, disposte al centro in modo da formare un triangolo.
Le pelli sono tagliate a forma rettangolare e cucinate in modo che siano croccanti, così da stimolare la bocca quale elemento di ricezione sonora. Può dare l'impressine di una sinfonia, se consumato da un gruppo simultaneamente.
Il piatto cerca altresì alternative in alcuni ingredienti non abituali, inclusi gli scarti.

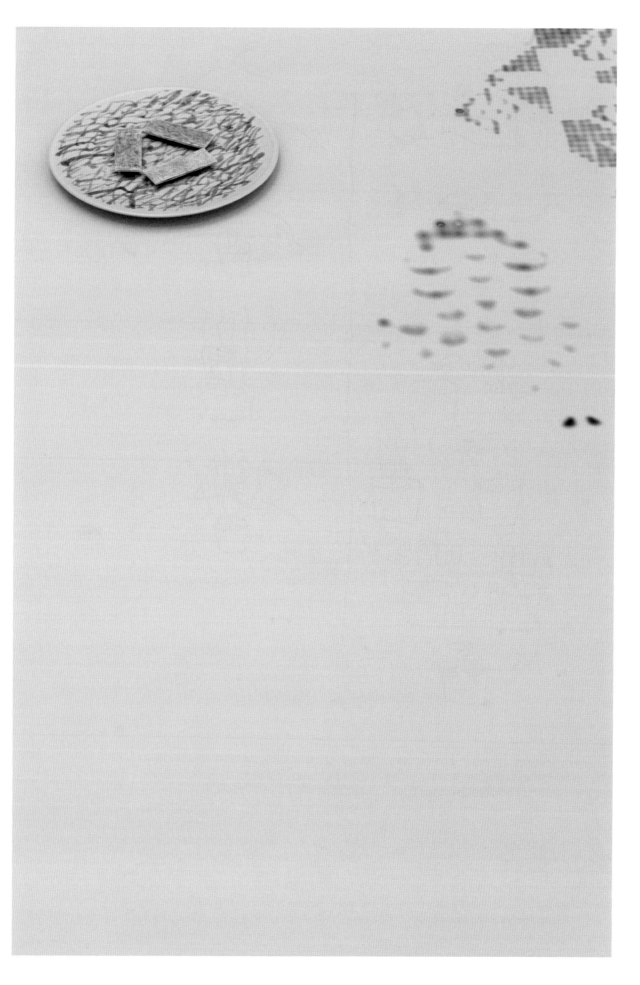

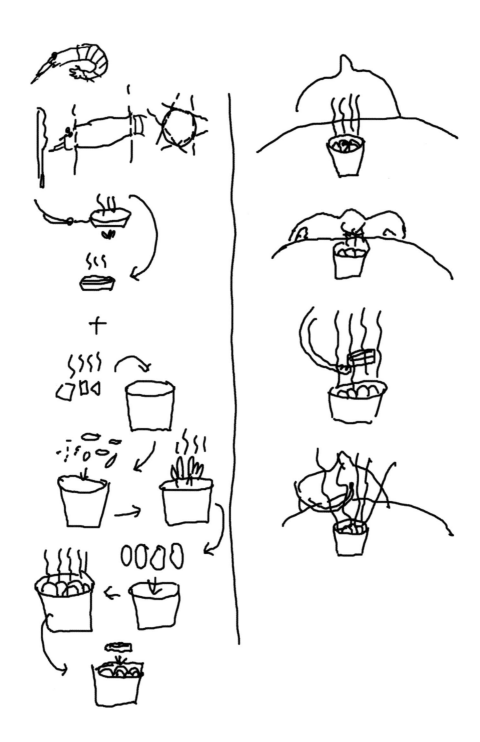

Fumareda

The head of cooked prawn, served in a bowl over
some stones with smoke coming out of them.
This smoke is made by burning flowers taken from
"La Masia's" garden which have been dried in the
solar dryer.
It is inevitable that the guest will smell and inhale
the smoke when sucking on the prawn's head.
There are religious references here, as well as
references to experimental cuisine, to ritual and to
culinary performance in the context of gastronomy
and catering. The use of smoke and stones as ma-
terials make reference to ancient methods of food
preparation, and to African magic.

Testa di gambero rosso cucinata, servita in una
ciotola sopra alcune pietre, da cui sale del fumo.
Questo fumo nasce dalla combustione nella parte
inferiore del recipiente di fiori del giardino de "La
Masia", seccati nell'essiccatoio solare del ristorante.
Inevitabilmente, succhiando la testa del gambero se
ne percepisce l'odore e si respira questo fumo.
Vi sono riferimenti religiosi, alla cucina esperienziale
o rituale e alla performance culinaria nell'ambito
della gastronomia e del catering. Il fumo e le pietre
come materiali fanno riferimento alla preparazione
ancestrale degli alimenti e alla magia africana.

Mar

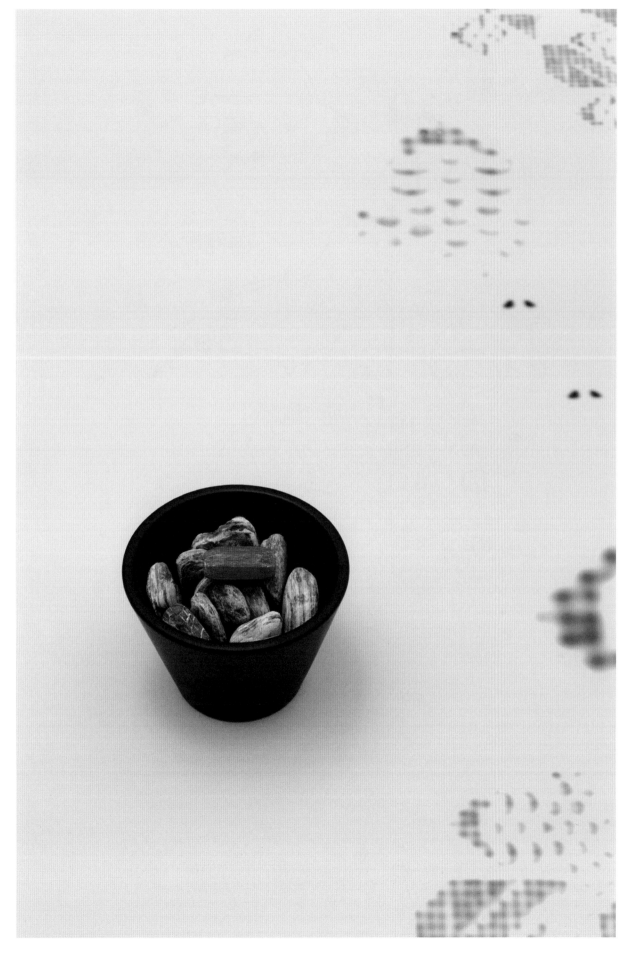

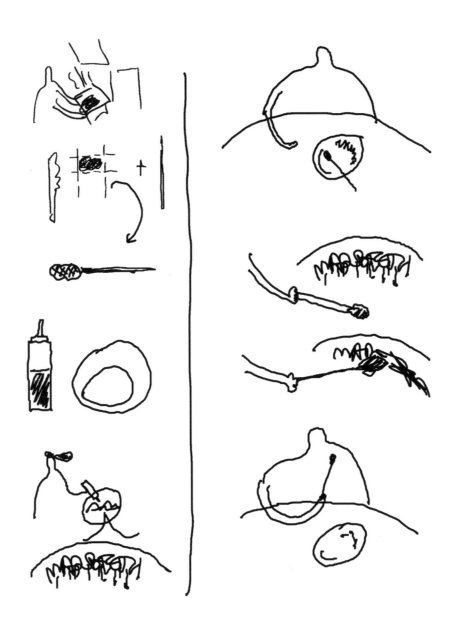

Buffing

A black sponge cake positioned on the end of a wooden element, supported on a plate raised on one side, with a graffiti-like arrangement of squid sauce.

This is a direct reference to dish composition, and to popular decorative lines made from sauces. In this case, these lines that in conventional restaurants are a stylish pictorial reference, here instead take the form of graffiti, an element belonging to counter and urban culture, far from haute cuisine. With the logical action of collecting the sauce with the sponge, the guest subliminally agrees to erase the graffiti, thus integrating the idea that a diner at "La Masia" belongs to an audience that does not like urban art.

This is a socially critical dish, it is criticial of the elitism that is created, usually inadvertently, by haute cuisine restaurants.

Pan di Spagna nero a forma di spugna posto all'estremità di un elemento di legno e posato su un piatto con un bordo più alto dell'altro e con un graffito di salsa di calamari.

Riferimento diretto alla composizione del piatto e alle popolari linee disegnate con salse e di uso decorativo, ma in questo caso le linee, che nei ristoranti convenzionali si pretende costituiscano un elegante riferimento pittorico, assumono la forma di un graffito, un elemento appartenente alla controcultura e alla cultura urbana, molto distante dall'alta cucina. Con l'azione logica di toccare la salsa con il pan di Spagna si costringe in maniera subliminale il commensale a cancellare questo graffito con la spugna, comportando in tal modo l'idea che un commensale del ristorante "La Masia" appartiene a un pubblico che non ama l'arte urbana.

Un piatto di critica sociale e di critica a quell'elitismo che solitamente – e involontariamente – i ristoranti di alta gastronomia contribuiscono a creare.

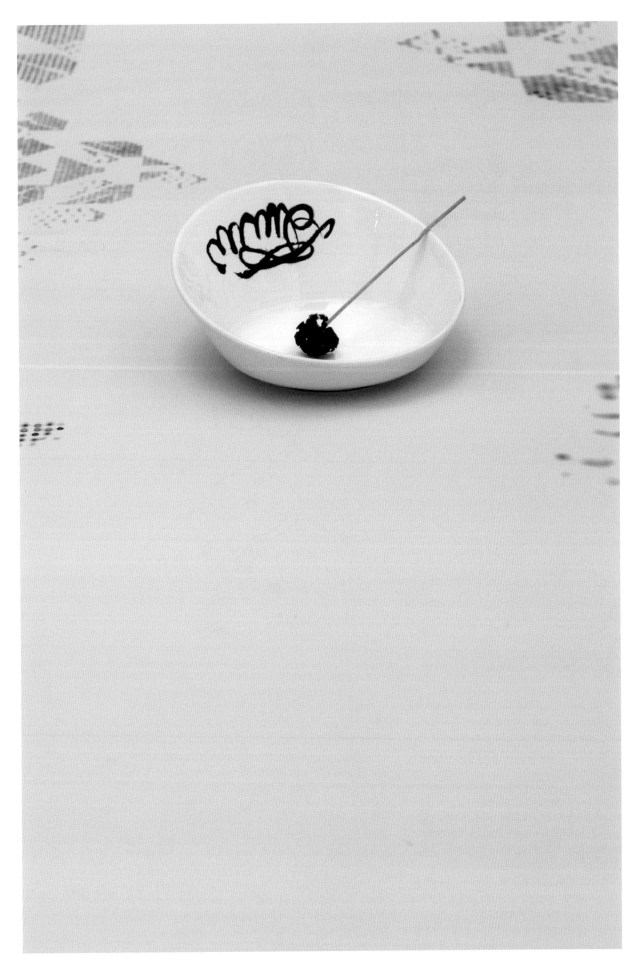

Pedregada

A piece of local, seasonal fish cooked with salt in a solar kitchen. It comes in a small dish, accompanied by another identical dish containing a stone. The stone is picked up with one hand and used to break the salt crust, the fish, now released from the inside, is then eaten with two forks.

This is a reference to the brutality required in order to procure ingredients needed to prepare food in relation to nature; this brutality is transferred to the plate and the way in which it is eaten. The dish contains references to ancient cooking, as well as shamanic references in the use of a stone, a natural element, as an instrument of liberation and rupture. The solar kitchen adds another reference to the fact that natural conditions were used to cook the fish.

Also, there is an auto-performative element that clashes with the conventional attitudes of such restaurants.

Mar

Filetto di pesce autoctono e di stagione cucinato al sale nella cucina solare. Si presenta su un piatto piccolo, accompagnato da un altro piatto identico con una pietra. Si prende la pietra con la mano e si rompe la crosta di sale, due forchette servono a mangiare il pesce privo delle interiora.

È un riferimento alla brutalità nei confronti della natura con cui ci si procurerebbero gli ingredienti necessari a preparare il cibo e che si trasferisce al piatto e alla forma in cui lo si consuma. Vi sono riferimenti sciamanici e alla cucina ancestrale in quanto l'elemento naturale della pietra compare come strumento di liberazione e rottura. La cucina solare è un ulteriore riferimento all'utilizzo di condizioni naturali per la cottura del pesce.

Alla stessa maniera, vi è un elemento auto performativo in contrasto con l'atteggiamento convenzionale di questo tipo di ristoranti.

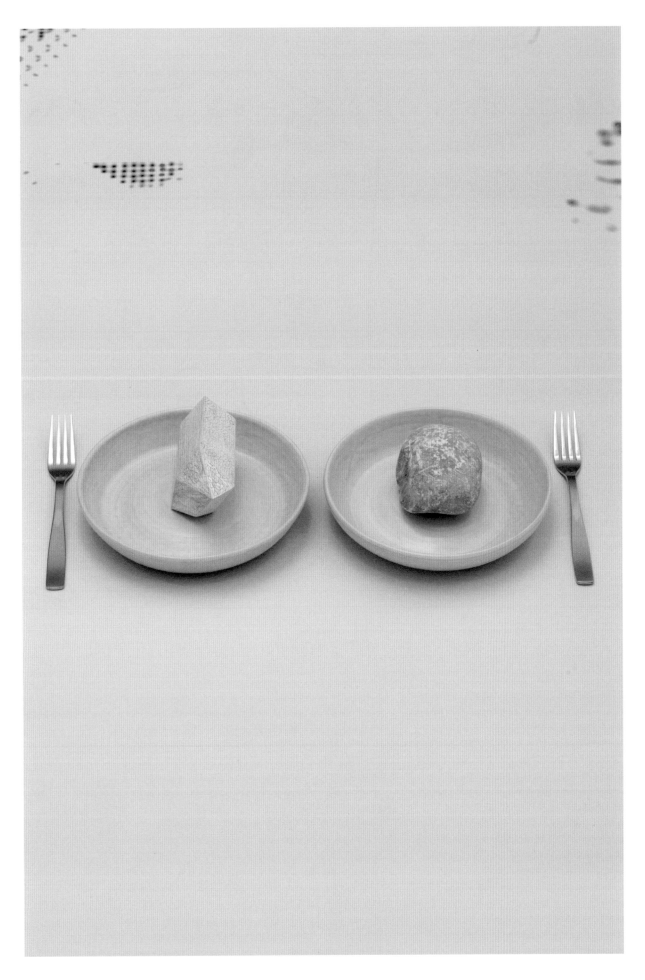

Blind Date

Seaweed cut rectangularly, with geometrically arranged snail caviar. They are served on top of a piece of oak taken from the previous month's fire at La Jonquera.

It is a combination of mar i muntanya (sea and mountain) that is far from what is usually expected, firstly, because seaweed is not a traditional ingredient in Empordà, it is generally associated with Japanese cuisine, even if it is closely linked to the sea. Regarding the use of snail caviar as the mountainous element, the snail is a typical Mediterranean icon and has always been featured in the imagery of Catalan artisans.

This dish uses the mar i muntanya formula to create a meta-territorial element. In this case, the Catalonian configuration is de-identified and extracted from its context.

It is a geopolitical statement, strongly aligned with Food Design.

It is served in an object which comes from a local fire, and makes a critical reference to tragedies such as forest fires.

Alga farcita tagliata a rettangoli, con uova di lumaca terrestre disposte geometricamente, servita in cima a un pezzo di legno di elce proveniente dal bosco de La Jonquera, incendiato il mese precedente.

È un mare e monti che prende le distanze dai prototipi, in primo luogo perché si usa l'alga, non molto presente nella cucina regionale dell'Empordà, a differenza di quella giapponese, anche se è molto vincolata al mare; in secondo luogo, per l'uso di uova di lumaca come elemento di montagna; la lumaca inoltre è un'icona molto mediterranea e fa parte da sempre dell'immaginario e del bestiario degli artisti catalani.

Il piatto utilizza la formula mare e monti per creare un elemento meta-territoriale, in questo caso la configurazione catalana è de-identificata e astratta dal suo contesto.

Costituisce uno "statement" geopolitico, in linea con il Food Design.

Si serve di un elemento proveniente da un'incidenza locale che fa riferimento in forma critica a un avvenimento tragico, come l'incendio di un bosco.

Mar i muntanya

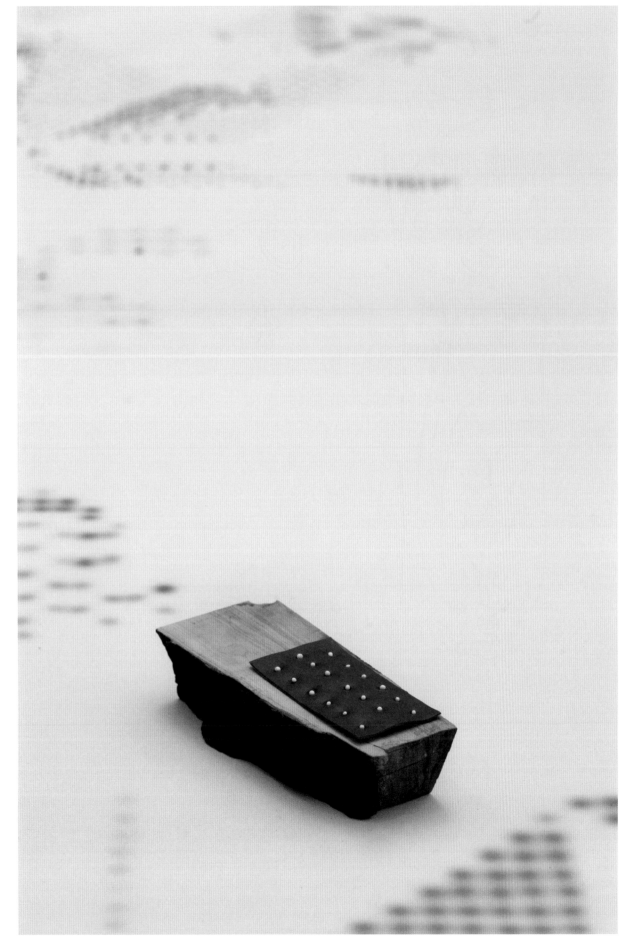

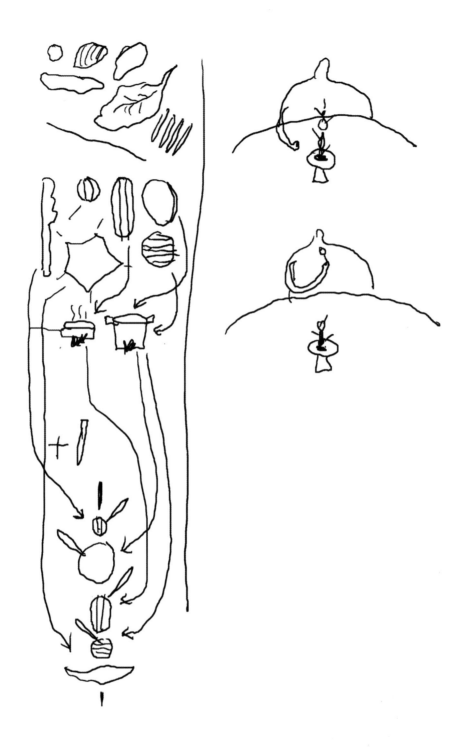

Food Design Menu #13
Several items, each with a wooden stick inserted, arranged vertically on a skewer in a tall glass plate. The ingredients are pea mousse, flambéed scallops, a black rice *mochi*, and a block of chestnuts. It is a reference to techno tapas, and to Martí Guixé, with the "Menu" in this case being on a large plate, to fit the context of the restaurant.

Diversi elementi con un bastoncino di legno ciascuno posti su uno spiedino disposto verticalmente su un piatto elevato di vetro. Gli ingredienti sono mousse di piselli, capesante flambé, *mochi* di riso nero e un blocco di castagne.
È un riferimento alle tecno tapas e a Martí Guixé con i suoi "Menu", in questo caso su un piatto elevato in modo da adattarsi al contesto del ristorante.

Mar i muntanya

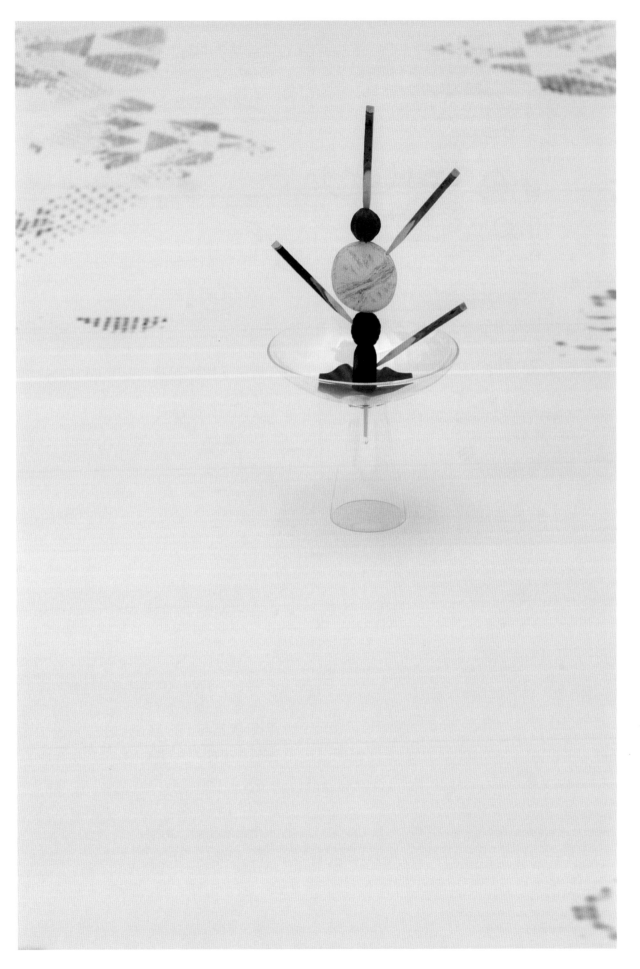

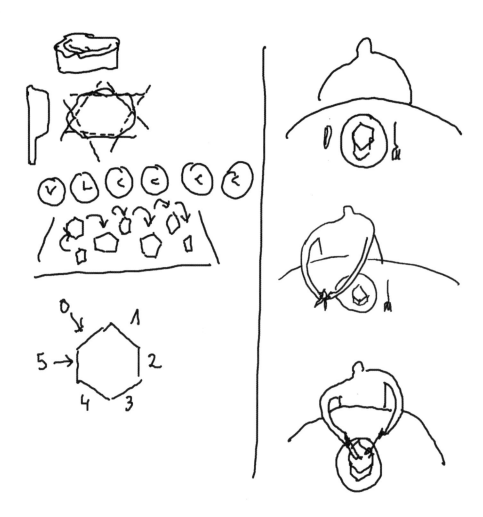

Polifacètic

The meat element of the dish comes from a family member production or a personal "Pet Brand".
It is cut geometrically and cooked on its sides with a specific process and mechanism, it is uneven and progressive.
It is eaten with knife and fork, as is tradition.
The knife is closed, and the guest needs to open it in order to highlight the implicit violence.
This is the least progressive ingredient on the entire menu, and it is almost imposed due to inertia from the demand for traditional local cuisine.
The inertia is a reference to tradition.

Muntanya

Elemento a base di carne di origine familiare o "Pet Brand", tagliato geometricamente, nel quale la cottura delle parti laterali, realizzata attraverso un meccanismo e un processo specifici, è irregolare e progressiva.
Si mangia in maniera tradizionale, con coltello e forchetta. Il coltello è presentato chiuso e deve aprirlo il commensale, in modo da sottolineare l'atto implicito di violenza.
È l'ingrediente meno progressivo di tutto il menu, è quasi imposto dall'inerzia della domanda di una cucina tradizionale locale. Per inerzia, vi è quindi un riferimento alla tradizione.

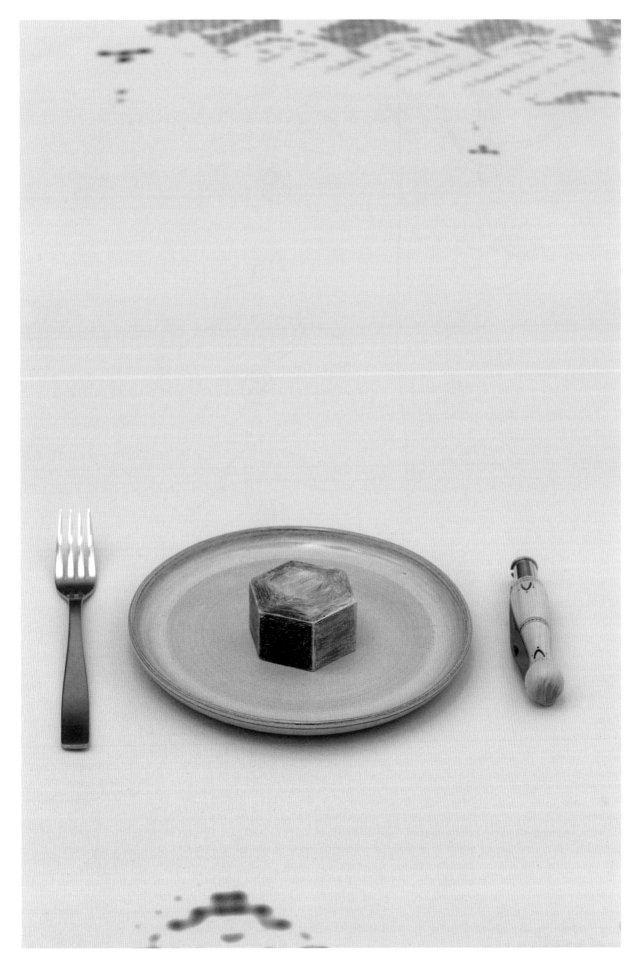

Insiders

3 distinct elements, one inside of the other, which are eaten all at once. The ingredients are compacted pollen, shaped dates and organic bonsai lemon. They are small in size, but special. This is evidence of the banality of the material, which disappears upon ingestion to be converted into calories, and of the importance of the conceptual or immaterial in the context of nutrition and gastronomy. The dish asks questions that go far beyond what is taste and texture.

Tre elementi distinti, uno dentro l'altro, da mangiare in un boccone. I suoi ingredienti sono polline pressato, un dattero modellato e un limone bonsai bio. Di dimensioni ridotte, ma con ingredienti speciali, mette in evidenza la banalità del materiale, che scompare nell'ingestione convertito in calorie, e l'importanza del concettuale e dell'immateriale nel contesto dell'alimentazione e della gastronomia; è un piatto che interroga, al di là del gusto e della consistenza.

To close the restaurant

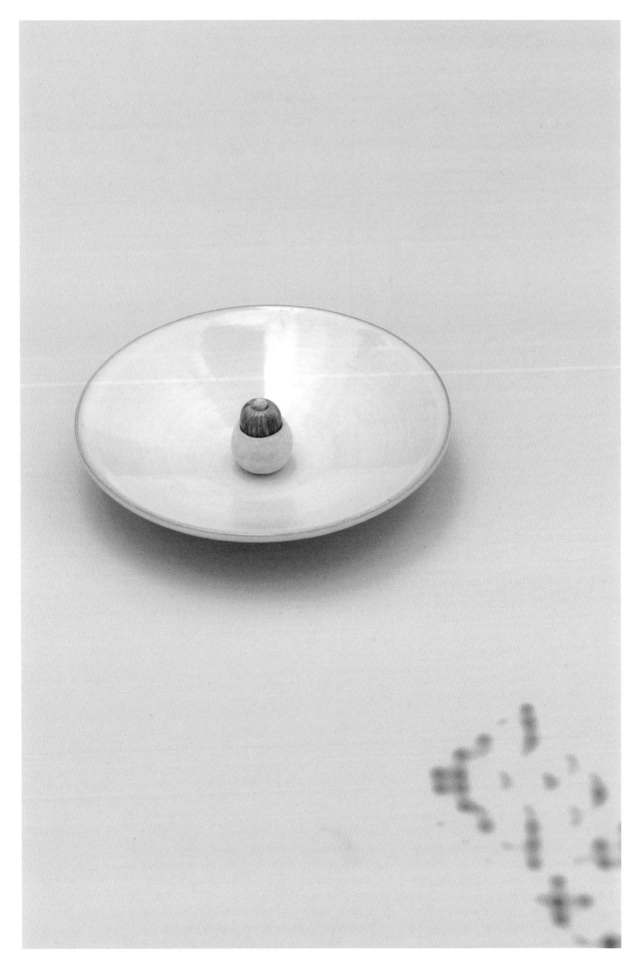

Frozen Sea
A spherical sorbet made from seawater which includes 3 cavities, in which pieces of warm fruit are placed to raise the temperature and gradually melt the sphere, while also colouring it.
This dish plays with the duration of the act of eating, which is usually a negative resource. There is also a contrast between the two temperatures.

Sorbetto di acqua marina di forma sferica che include tre cavità in cui sono introdotti pezzi di frutta calda, così da disfare la sfera al passare del tempo e contemporaneamente colorarla.
È un piatto che gioca con la durata dell'atto di mangiare, solitamente una risorsa negativa. Allo stesso modo, si ha un contrasto tra due temperature.

To close the restaurant

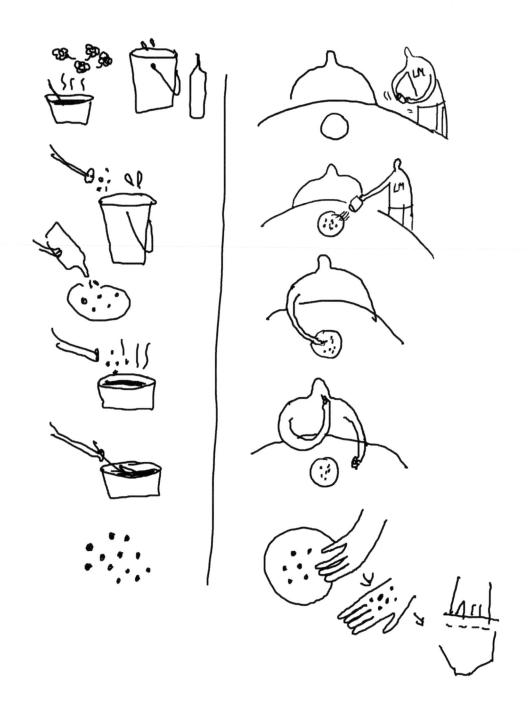

Bombons de Mar
Camomile bonbons, drenched with sea water and rum, and covered in fair trade dark chocolate. The plate incorporates the idea of survival, improvisation and incidence. Its dimension refers to the world of capsules, tablets, and thus the concept of *nutraceuticals*, to its portability, to the concept of interaction with the body, and the idea of nutrition instead of taste.
The chocolates are served on the plate, set out in positions that come about by chance, just as in the rites of *Dilogún* where shells are thrown in order to tell the future.

Dolcetti di camomilla impregnati di acqua di mare e rum e ricoperti di cioccolato fondente del commercio equo e solidale. Il piatto ha in sé l'idea di sopravvivenza, improvvisazione e incidenza, la sua stessa dimensione fa riferimento al mondo della capsule, delle pastiglie, e pertanto al concetto di *nutraceutica*, alla sua portabilità, al concetto d'interazione con il corpo e all'idea di nutrizione più che di gusto.
I dolcetti sono versati nel piatto e si dispongono tra loro in una posizione definita in maniera aleatoria, esattamente come nel caso dei riti di *Diloggun* per divinare il futuro con il lancio di conchiglie marine.

To close the restaurant

The restaurant closes
Si chiude il ristorante

2013

Mar López currently works for the Spanish government as a chef on the Hespérides research vessel, based in the Antarctic Ocean.

Mar López attualmente lavora come cuoca nella nave oceanografica Hespérides, del governo spagnolo, con base nell'Oceano Antartico.

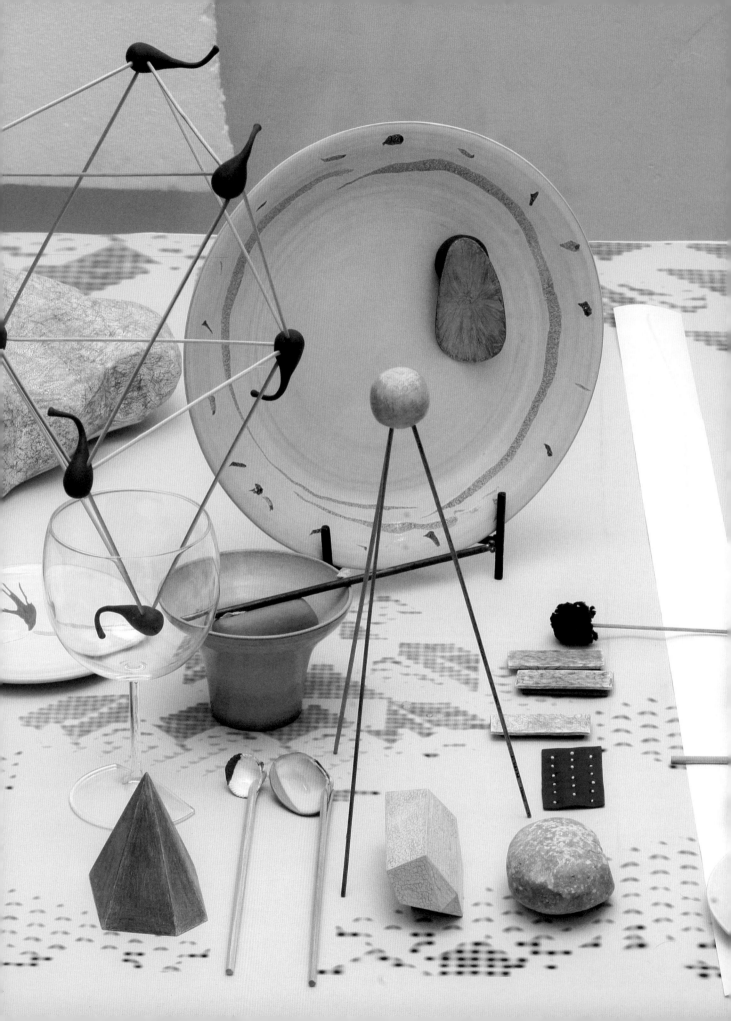

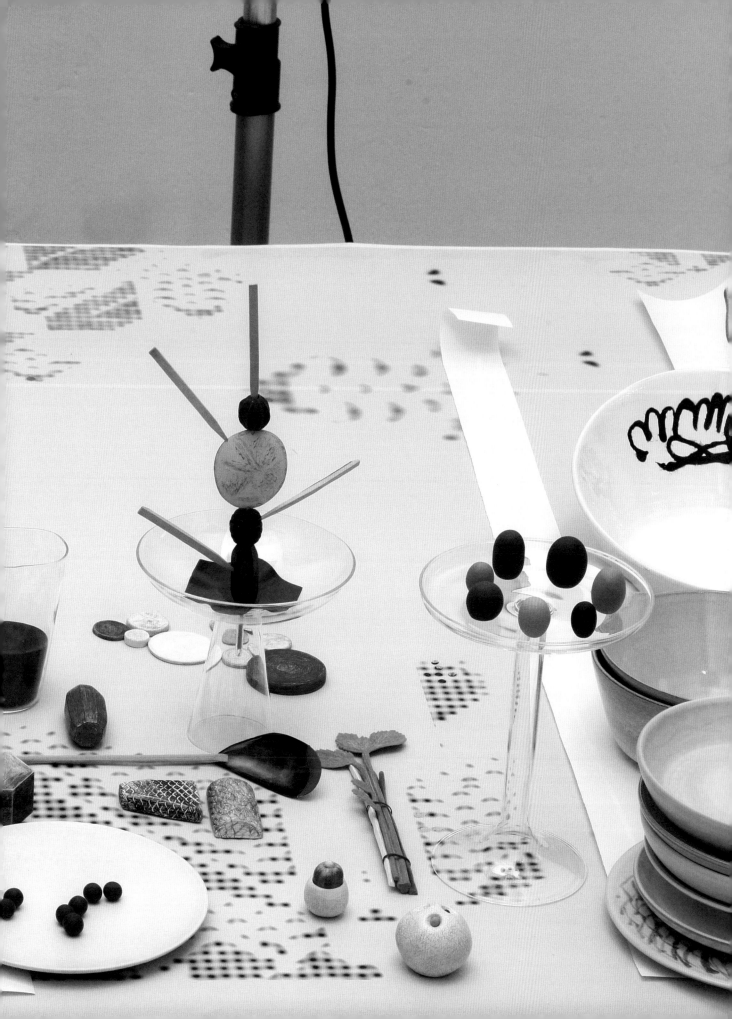

This project is independent from the commission from the production designer Stephane Carpinelli to design the menu for a film.

The project is based on personal theoretical notes and thoughts, taking the form of a fictional essay and a set, this latter built with models to make up a menu.

I was invited by Cristiana Collu, the director of Mart (Museum of Modern and Contemporary Art of Trento and Rovereto), together with Beppe Finessi, to develop a specific project for the exhibition "The Food Project. The Shape of Taste".
Mart's commission allowed me to create an exhibitable format of menu/project.

With Stephane Carpinelli, we put together the practical base and set for the exhibition.

At the same time, Corraini asked me to think about a book on this new project, for which I started organising my notes, and writings.

Inga Knölke later photographed the set with models, and the book was finished.

M.G. 2013

Questo progetto è indipendente rispetto all'incarico conferitomi da parte del production designer Stephane Carpinelli per disegnare il menu di un film.

Il progetto in questione si basa su teorie, pensieri e note personali, che prendono forma in un saggio e in un set allestito con modellini per rappresentare il menu.

Il Mart (Museo di arte moderna e contemporanea di Trento e Rovereto) e il suo direttore Cristiana Collu insieme a Beppe Finessi mi hanno invitato a sviluppare un progetto specifico per la mostra "Progetto cibo. La forma del gusto". L'incarico da parte del Mart mi ha permesso di recuperare il progetto del menu e racchiuderlo in un formato espositivo.

Ho elaborato le basi pratiche e il set per l'esposizione assieme a Stephane Carpinelli.

Contemporaneamente, Corraini mi propone di pensare a un libro su questo nuovo progetto, per cui comincio a mettere in ordine i miei appunti e a scrivere alcuni testi.

Successivamente, Inga Knölke ha fotografato i set con i modelli concludendo così il libro.

Concept, design and text
Martí Guixé

Texts
Octavi Rofes
Stephane Carpinelli

Design production
Stephane Carpinelli

Photography
Inga Knölke

Graphic design and layout
Jenny Chih-Chieh Teng

Translations
David Kelly
Lorenzo Navone

Model pre-production
Carlos Corrales
Mireia Soriano

Model construction
Nona Umbert
Oriol Pont

Metallic model piece
Marta Boan

Wood model piece
Jean Luc Galvez

Model post-production
Inga Knölke

Ceramic production
Marc Vidal

Glass production
Massimo Lunardon

Thanks to
Roger Gual

Thanks to
Alessi
Coutellerie Nontronnaise

Special thanks to
Jeffrey Swartz

Printed in Italy by
Stampato in Italia da
Publi Paolini, Mantova
February Febbraio 2013

Maurizio Corraini s.r.l.
Via Ippolito Nievo, 7/A
46100 Mantova
Tel. 0039 0376 322753
Fax 0039 0376 365566
e-mail: sito@corraini.com
www.corraini.com

The project was exhibited for the first time at Mart – Museum of Modern and Contemporary Art of Trento and Rovereto, during the "The Food Project. The Shape of Taste" curated by Beppe Finessi.
Il progetto è stato esposto per la prima volta al Mart – Museo di arte moderna e contemporanea di Trento e Rovereto, in occasione della mostra "Progetto cibo. La forma del gusto" a cura di Beppe Finessi.